設計的本質

田中一雄

● 官政能（實踐大學工業產品設計學系教授／系所創辦人）

見到好的設計、新的設計，固然令人興奮，但我更好奇的是──它，歸因於什麼樣的人？

多次在國內外場合與田中先生相見，留下了深刻印象，除了他的燦然開笑，也曾瞥見他在角落裡獨自沉思……總覺得他擁有熱情謙遜的天性；而擔綱國際知名ＧＫ設計領導人的田中先生，長年歷經各種設計前沿實戰，自該擁有冷靜、睿智與灼見。書中話語，文如其人，像是自問自答，又引領我們遠眺，平易中卻含有知識重量；說的是設計的種種，而我聯想的，仍是關於人。

一個人：

小池先生的「愛」和榮久庵先生的「心」，陪同著田中，走出了ＧＫ的另一番風景；然而，他一個人，還經常問著根源問題：設計從何處來？設計是什麼？設計要往何處去？那我曾經瞥見沉思中的田中先生，也在思考這些嗎？

幸而，任何一個人，面對時代，都有機會提出自己不同視角的問答：仰視的（企以調理科技與生態的急遽變化……）；俯視的（拉高眼界擴至遙遠的他方……）；平視的（參與可及的文化生活與商業服務……）。一個人的視野，關乎他對設計的心靈聚焦，可以是愛、是心、是美……，以及種種的自我探索與承諾。

是的，本質。設計，在持續擴大的疆域中廣納了科技、社會、經濟、文化、美學、倫理、道德……等價值議題，卻又往往無法迴避「一個人」所須思考的哲學命題：本質。

一群人：

一群人各有才具和職能，ＧＫ獨特的組織創造力就在於透過「運動、事業和學術」三翼旋轉結構，促進有機連動，達成共識的使命目標。我們

可以從GK的多元創意成果中，看到兩百多人如何應對每年三百多間企業客戶，又能展現出「創造物件」和「創造事件」的一貫美學風格。顯然，集合一群人，需要確立共有的傳承信念、方法論以及行動規範……而其中關鍵，我以為首要是「組織設計」，如此才能廣納人才、養成人才、企盼人才，一代代持續著貫徹GK精神，並發揮高度整合的設計創新力。

他們立心於自己文化，又不忘與時代進行交談，在國際間，讓人看見了GK別具特色的自身存在。

世間人：

一九七七年發射的無人太空船「航海家一號」（Voyager 1），是第一個飛離太陽系的人造物件，至今仍航向渺遠……這是人對未知的嚮往。

而所謂BOP（Base of the Pyramid）的低所得階層，指的是一天兩美金以下生活的貧困者，現今仍居住地球……這是人對現實的掙扎。

世間人，憧憬宇宙、關懷窮鄉，乃至遊走網路、面對疫情……都容有設計參與的機遇。如果人們能從各式的連結和意會中，發現設計創造的多

樣性意義，那就不難理解——設計，仍向流變與差異的世間人，追問著它當有、未有的新興契機！

總之，設計的本質是不限的、慷慨的、開放的，因著人的不同召喚和響應而顯示了設計的分殊和演化現象。本書提供了極其珍貴的紀實進路和想望思考；至於，讀者還有什麼樣的感召與實踐？我想，在這個人間舞台上，還是可以演活你自己，和其他諸般有人味的設計美好。

如何以設計思考為工具——
序田中一雄《設計的本質》

• 陳禧冠（仁寶電腦 資深副總經理）

小時候，我們應該都聽過瞎子摸象的故事：摸到腳的，以為大象就長得像根柱子；而摸到肚子的，便以為大象就像一面牆……

一直以來，設計這門藝術與科學，也有著讓人摸不著頭緒的諸多定位論述！有專家認為，設計是門形塑的美學學問；也有學者聲稱，設計是推測未來的模型；亦有企業界堅持，設計是品牌的最佳守門員。

設計真有七十二變嗎？也許一代設計大師查爾斯・伊姆斯（Charles Eames）在一九七二年錄製一支名為「設計二十九問」（29 Design Q&A）

9

的短片時，已透露了影響後世對設計的角色與意義的重要看法了。

當時記者問：「設計的界限是什麼呢？」

（What are the boundaries of Design?）

伊姆斯不假思索的快答：「問題是有界限的嗎？」

（What are the boundaries of Problems?!）

這個答案，讓所有的設計者與欲運用設計為工具的使用者，充分體認到設計在形以外的更多更重要的任務，與所肩負的責任！

在本書《設計的本質》中，便有豐富的例子，從問題的三六○度去理解：如何以設計思考為工具的各式解決方法。

也許讀者會追問：問題只有一個，何謂問題的三六○度理解？或許我們可從一個日常中最簡單的生活需求為例子，來了解兩者思維間的差異──家庭生活中我們常常需要把一幅畫或裝飾品掛在牆壁上，所以需

10

要在牆面上鑽一個洞。為了這個洞，便有整個工具工業為此類目的而蓬勃發展！有各式不同轉數馬力的電鑽工具組，也有各種材質與尺寸的鑽頭，目不暇給！但是如果從不同的生意角度來思考這個問題，我有看過一種更聰明、更便宜、也更簡單的解決方法：前幾年市面上有出現幾家國際搬家公司，因為理解到剛搬遷的人都會有各種裝潢與家具安裝上的複雜需求。而與其要消費者花數千甚至上萬元來買不同的工具組（而且大部分只使用一次），這幾家搬家公司聰明地提供了各式家庭簡易安裝工程服務！這就是對同一件事情，但是以不同的設計思考角度，因理解問題的根源本質，進而衍生出不同的解題文化與生意鏈！

田中先生在《設計的本質》中，以 GK Design 豐富的國際案例與經驗，毫無保留地與讀者分享如何從人文思考、社會結構、經濟體系、科技進步、環保永續、甚至人類存亡等問題，豐富而嚴苛地檢驗著設計這門專業，期許我輩設計師能早日擁有縝密的設計思維與運籌帷幄之能力！

──找回用設計改變社會的初衷

● 吳漢中（社計事務所創辦人／《美學CEO》作者）

面對劇烈變動的世界，最好的方法是找到事物的本質，找回行動的初心，萬物是如此，設計也是如此。設計的本質是什麼？不只是造形風格與美感，面對一個不斷無限延伸與開展的設計議題，找回設計改變社會的「愛」，發現物中有「心」的理念，這就是日本最大設計顧問公司GK的設計思考，也是田中一雄一脈相傳自創辦人小池岩太郎與榮久庵憲司的設計哲學。

設計在每個時代都有其命題與挑戰，從一九二〇年代迄九〇年代，基本上不脫離於物件的思考，即便維克多・帕帕納克（Victor Papanek）在一九七〇年代有社會設計的倡議，但基本上難敵傳統關注於造形、功

12

能或是帶有些許情感的研究。

但過去這二十年來，設計的定義，開始有了設計史上最重要的突破與開放。突破在於設計進入許多商業與公共領域成為顯學，也因此開放設計領域的話語權。這個轉變，包括從蘋果公司開啟的商業模式創新，還有ＩＤＥＯ的設計思考，讓設計成為企業設計與組織創新變革的動力，還有因新冠疫情更被重視的「社會設計」，以及台灣正在開啟公部門設計運動的「公共設計」。

設計開始成為非傳統設計的顯學，當設計領域開始無限擴張與跨界合作時，設計師與社會各界又該怎麼思考這議題？除了歐洲的「設計力創新（design-driven innovation）」與美式的「設計思考（design thinking）」外，最接近台灣國情的日本，又是如何思考最近這二十年的轉變？

田中一雄此書《設計的本質》，回答了這個重要的專業與哲學命題。

13

最珍貴的地方，則是這二十年，也正是田中先生專業最成熟的階段，用其巔峰的專業思慮與觀察，有系統條理地，以帶有日本與GK哲學，回答日本是如何思考這個設計的轉變，以及未來最核心的設計議題。

整本書清楚梳理了設計的各個層次，從「物件」到「事件」，從「設計經營」到「社會設計」，以日本社會情境與商業環境，對於設計定義的重新詮釋。更珍貴的是，提出一套「GK思想」，構成「追求本質的設計（Designing for Essential Values）」，延伸出GK本質價值的五個觀點，包括「從零思考」、「以人為本」、「傳遞意念」、「創造故事」與「改變社會」，並且以GK最經典的案例詳細詮釋。

這本書最珍貴的地方，除了GK方法的公開外，更重要的是GK思考哲學。在近二十年設計最繁盛時期，除了跟上世界的脈動外，更從自身文化與社會脈絡中，建構出一套日本的設計哲學，則是更值得借鏡的地方。

14

在東、西不同時代的設計思潮下，從最早包浩斯的運動到近代設計思考的創新，田中這本書有世界觀，還有更重要的日本觀點。田中回顧了GK創辦人小池最早「設計就是思考」的哲學，「設計是愛」；榮久庵談的「物中有心」，以及「物件民主化」。設計對於GK而言，不只是事業，而是一門運動，更是一門研究，不只創造經濟價值，還有文化與社會價值。

這本書，在專業上有高度共鳴的議題，在於「設計經營」中要求的組織建構與有機網絡的議題。這幾年在推動重要公共設計變革與大型博覽會時，最重要的設計工作，就是在推動設計之前，先設計導入機制，建立共同的願景與目標，逐步以設計落實，並在過程中建立支持設計的組織文化。

在理念上有深刻共感的，在於設計的本質，最重要的就是找回用設計改變社會的初心。設計不只做為一門專業，更是一門運動與倡議。設計的本質就是「社計」，有社會影響力的設計，也是我投入許多重要公共

15

設計運動的理念。

　　鄭重向專業經理人推薦《設計的本質》，有助於認識設計的方法、思考與案例，如何借重發揮商業與社會影響力。推薦設計師閱讀，在練就Ｔ型人的設計核心設計能力外，還可以如何延伸專業的觸角。更重要的，要學習的不只是ＧＫ的思考方法，還有對於設計本質與價值，明心見性般的領悟。

思考屬於台灣的《「設計經營」宣言》

• 張漢寧（中華民國工業設計協會理事長／桔禾創意創意總監）

田中先生所擔任總經理的 GK Design 可以說是日本設計中的傳奇，創辦人榮久庵憲司更是設計領域中的神級人物，能夠受邀為在神領域傳人的田中先生寫推薦序，真的感到非常榮幸，也為這本重新思考當代的設計思維著作，在台灣發行中文版獻上祝福。

台灣與日本的工業設計交流非常緊密，在二十年前，台日韓三方的工業設計協會就已經組織 ADA 亞洲設計聯盟，推動國際交流與設計共創。日本設計的推動對於台灣的影響非常深遠，早期從代工產業轉型時期，台灣的工業設計導入產業轉型，就從日本企業中學習很多。

我在二〇一七年開始擔任台灣的工業設計協會副理事長，並積極協助

協會國際交流事務工作。田中先生時任JIDA（日本工業設計協會）理事長，台日韓工業設計協會共同籌備國際設計工作坊，那幾年不管在日本、韓國、中國、台灣參加演講論壇，或是設計展覽都有許多機會見面，我對於田中先生充滿景仰、崇拜，也和這位設計界的大哥成為忘年之交。

二○一九年初承蒙大家支持，我順利當選CIDA（中華民國工業設計協會）理事長，同年代表CIDA前往日本拜會JIDA田中一雄理事長。田中先生對於當年四十出頭的我接任CIDA理事長感到非常高興，晚宴前的會議特別邀請JIDA的幾位大老，商討未來JIDA也要思考青年世代的交接傳承，深刻感受到田中先生對於日本工業設計傳承的用心佈局。二○二一年田中先生完成協會任務卸任JIDA理事長，順利交接給未滿四十的太刀川英輔先生，完成JIDA的世代交替。

田中先生一直以來對於創造工業設計領域的跨域有著強大的理念，其中對我影響最為深刻的就是，設計導入企業經營。設計這個技能，一直以來在企業當中被定位為一項專業工作，但這項專業卻被歸屬於工作

18

流程中的一環。田中先生持續推動日本產業，將設計融入企業精神之中，而不只是一項技能，設計不再只是開發美的物件，更是能夠驅動企業整體流程的思維。田中先生擔任 JIDA 理事長任內，更在二〇一八年推動日本政府發表《「設計經營」宣言》，宣示設計在日本應該進入到各個企業經營理念當中，創造國家競爭力。

設計原本就不只是繪圖或是產品開發，田中先生將設計思維的精神擴大到設計經營，他提出「設計是幫助企業實現重要價值的作為」。這個理念非常重要，將設計與藝術創作做了非常好的分界點，一直以來設計很大的一部分是理性的創作，必須涵蓋客觀的數據分析，與理性的商業思考。在有限制的設定條件框架之下發揮感性的創意，和藝術的感性思維創作具有很大的差異。但大部分的企業經營卻沒有對這兩個專業領域上有差別的認知，普遍認為只要透過設計，就會造成曲高和寡或價格不菲，這也是台灣產業界無法普遍重視設計價值的最大原因。企業如果能將設計的高度提升到經營層面，那設計的附加價值，將會大過只是單純的產品開發。

台灣在近幾年推動設計成為顯學的幾個計畫，都與工業設計領域息息相關。二〇一一年台灣與ICSID（國際工業設計社團）共同舉辦世界設計大會，將台灣帶進世界，讓世界看見台灣不可忽視的設計能量。後來申請二〇一六台北世界設計之都時，認證單位就是由ICSID轉型的WDO（世界設計組織）所頒布，台北世界設計之都，開啟了以設計展現城市政策與城市美學的先端。

二〇一八年由日本設計界與政府共同倡議的《「設計經營」宣言》，是一個透過企業導入設計思維，進而進入社會層面創造影響力的重要里程碑。台灣近年來透過許多大型展會，從早期民間設計師團體自發的台灣設計師週，到二〇一六台北設計之都，進而讓「台灣設計展」與「文創博覽會」，都將設計創造的價值，成功的展現給民眾，也讓公務系統認知設計所創造的影響力。但設計的價值不只是無形的影響力，設計導入的目標，還是要真正創造出產值，這是必須透過設計與企業和產業之間的串聯才能達到。田中先生的理念值得我們借鏡與深思，期待透過田中先生的著作此次在台灣發行，能夠思考屬於我們台灣的「設計經營宣言」。

前言

「何謂設計？」，立志走上設計之路以來，經常反覆自問這個堪稱恆久不變的「命題」。

自戰後日本設計釐清其定位以來，已經過了七十餘年。這段歷史，也大致與GK設計集團一路的軌跡相符。包含國際設計思潮的變化在內，我們一直都在巨大的局勢流變中，持續思考：「何謂設計」這個問題。

而現在，設計正大幅地擴張版圖，因為設計對象已經從「物件」延伸到「事件」。過去的設計向來被視為一種「本於藝術品味，思考顏色與形狀的行為」。這種想法當然並沒有錯，然而時至今日，設計活動已然不限於此。設計已經從「具高度專業性的表現行為」，「擴大」發展為「從創造性出發的發想行為」。其中「創新」和「解決方案」成為兩大主題；同時，設計與工業社會的連結也更加緊密。此外，在國際社會

21

上有不少國家認為設計是涵蓋了「科技」和「商業」等領域在內的概念，視設計為國家發展戰略的骨幹。

設計是往「物件和事件」雙方面同時並進開展的概念，並沒有哪一方特別重要。不可否認，目前確實有偏重「事件」的傾向，但是大家開始重新關注「物件」的價值，也是不爭的事實。重新發現「物件＝硬體」的「品質」，我想也是極為重要的。設計本是一種「具備整合性及創造性的行為」，自設計歷史的原點觀察，也能清楚看出這一點。

設計不需要執著於過去，但也並不需要與過去訣別。何謂設計？我想或許可以定義為「帶著創造性為整體社會開拓『更好明天』的行為」。其中包含了一路累積至今對造形之美的堅持講究、解決當代社會問題的創新思考，以及為人們帶來喜悅和安寧的心理因素。設計是這一切的總和。我認為這才是「設計的本質」。

在本書中，極力希望站在客觀的角度來看待設計的多元解釋。當我們為了明天而回顧過往時，也試著重新檢視ＧＫ設計集團置身於當代社

會中應有的行動規範。透過我們 GK 設計集團的行動，思考能應用於未來的「設計的本質」。

誠摯地希望讀者透過本書，能客觀理解日益複雜的各種設計面相，獲得展望明天的線索。

二〇二〇年八月　田中一雄

何謂現今的設計

一　日本對設計的認知

何謂設計

聽到「設計」這兩個字，日本人腦中會浮現什麼呢？許多人可能馬上會想到時尚的顏色或形狀。當然，這個答案並沒有錯。但希望大家能先了解，這只不過是設計所具備的局部功能。最近大家經常聽到「設計思考」或「設計經營」等詞彙，這都代表「設計」已經開始被運用於各領域，設計的意義逐漸擴及到人的行動、企業服務，以及社會貢獻等不同層面當中。

二〇一八年日本經濟產業省特許廳（按：即專利廳）公布了《「設計

無論任何時代，都在不斷討論「何謂設計」這個問題。現在「設計」更進一步擴大了範疇，而我們是否能正確理解這個詞彙的意義和功能呢？首先，讓我們一起思考日本設計的現狀，以及大家對設計的認知。

32

經營」宣言》，可見在企業經營範疇中也已經開始談論「設計」，形成一股趨勢。過去我們數度呼籲連接經營者與設計的必要性，但始終難以將此種思維反映在國政上。因為就連國家一直以來也僅將「設計」視為形與色的創造，並不認為跟經營的骨幹息息相關。「設計」在政府推動的「酷日本」（Cool Japan）政策中僅占了一小部分，難以發現其存在價值，由此也可一窺國家如何看待設計。酷日本中的「設計」，被視為展現日本生活文化和社會風俗的方法，主要的對象為動畫、時尚、食衣住、服務、地區特色產品等。其中導入設計的狀態，遠比設計原本應扮演的角色更加狹隘，尚未認知到設計是一種包含主要骨幹產業在內的整合性政策。在此背景下，終於因為《「設計經營」宣言》而受到關注。不僅如此，這項宣言更讓社會對「設計」意義的認知，得以超越過往的範疇。一般大眾終於漸漸了解，「設計」是經營上重要的元素。

不過我們對於「設計經營」，或者是今日所謂「設計」，是否都有正確的理解？或許有許多企業經營者，直到現在依然帶著偏頗的認知，認為設計的功用在於「創造物件的形狀與色彩」，覺得「具備設計能力的人＝具備藝術品味的人」。聽到「設計經營」這幾個字後，之所以會出現「我

不會畫畫也不是設計師（擅長造形的人），這跟我沒有關係」的反應，正是因為對設計有上述的誤解。

要在企業經營中導入設計的力量，正確理解「何謂設計經營」是相當重要的一環。而要正確理解，首先必須了解現今設計的意義和角色。

本章中將試著從不同角度來探討「何謂設計」。

日本的「意匠」與中國的「設計」

相較於過去世界的設計狀況，在日本，經營和設計的連結，進展的腳步並不算快。或許是因為日本對設計的定義與其他國家不同。

在日本，設計的內涵被定義為「創造形與色」，源於明治時代的高橋是清將design翻譯為日文的「意匠」二字。所謂「意匠」，是指為了讓物品外觀變美，在其形、色、圖紋上下工夫。也就是說，「設計＝意匠」所指稱的對象僅有物件的形與色，這樣的認知一直持續到現在。

另一方面，同屬亞洲的中國，則將design翻譯為「設計」。這也與中國目前在設計上的發展相符，是相當有趣的現象。二〇〇七年，中國前

34

總理溫家寶揭舉出「要高度重視工業設計」的口號，而這項高度重視工業設計的政策，大幅推動了中國企業的創新。但當時的日本，對設計的認知依然還是「打造外表的工作」，並未與國家戰略相結合。

從「物件」到「事件」的價值轉換？

在過去物資不足的時代，大家都對物品懷抱嚮往和欲望。對人們來說，擁有物品象徵著地位，「物件」的價值也因而日漸升高。讓「物件」帶來富足生活，這就是長久以來大家對設計寄予的期待。

「物件的設計」，一般指的是商品「形、色、功能的創造」等。說到「創造功能」，大家或許會覺得疑惑，這也算是設計嗎？其實設計並不是不考慮功能，單純是外貌形體的化妝師。設定物件所具的功能要件，當然也是設計的重要任務之一。過去憑藉著設計師的自由發想，誕生出各式各樣的物件，例如「隨身聽」。移除小型卡式錄音機的錄音和擴音功能，讓個人能隨時隨地自由享受音樂的這項產品，就是具備優異功能的一個設計範例。「這項產品功能很好，但設計不怎麼樣」這種說法原本應該是錯

誤的，但目前的現狀，卻只在提及「形與色」時才會想起「設計」。無論如何，所謂「物件的設計」是指創造出具體的有形物件，這也是過去一般對設計具備的認知或印象。

等到生活富足，身邊的「物件」漸漸充足，人們開始追求更進一步的奢侈。同時也將目光投射到「物件」背後的「價值」，從物質性消費行動，轉移為消費無形的意義價值。

經過這些變化，人們的價值觀開始重視「事件」，也就是創造出行動和體驗的機制。設計所具備的意義從「創造物件」出發，逐步「擴大」到「創造事件」。

「設計事件」指的是企劃、構思、計劃出能孕生體驗價值的各種機制和服務，對象也更為廣泛。面對第四次工業革命，各種物件、事件都開始連網，「設計事件」的重要性也與日俱增。由美國年輕設計師們開啟的Airbnb服務，運用數位網路這個武器，迅速地推展出嶄新的「民泊」（私人住宿事業）機制。另有一個類似的案例，經過系統化的白牌計程車優步（Uber），假如沒有智慧型手機，這種服務也無法成立。這些充滿創意的新事業，比起硬體本身具備的物件價值，真正成功的關鍵，在於建構

36

商業模式的「機制設計」。

延伸這類「設計事件」，緊接著出現的則是「服務設計」。經常被拿來舉例的星巴克，應該是「服務設計」領域中最容易理解的例子了。星巴克以介於住家與職場、學校之間的「第三生活空間（Third place）」為店鋪概念，提供一段豐富有情趣、能夠放鬆的時間，因而大獲成功。正如同「星巴克賣的不是咖啡，而是『體驗』」這句話，他們設計的是體驗和服務，這種「度過時間的方法＝事件」。從這些事件的創造來看，具備設計力的人與其說是「具備藝術品味的人」，更應該說是「能夠進行創造性發想的人」。

被忽略的「物件設計」

諸如上述，設計的範疇不斷地擴大，如今的專業設計界也確實對事件設計給予比物件設計更高的評價。這種傾向也出現在日本優良設計獎的評選結果。日本優良設計獎從歷史上來看，是為了防止廠商模仿海外產品，於一九五七年由通產省檢查設計課主導設立的鼓勵獎項。之後有

很長一段時間都秉持現代設計的美學，認為「好設計就是好看的東西」。

進入二十一世紀後，「具備社會價值以及改變生活能力的事物」開始獲得肯定。換言之，這個獎項的性質似乎轉變為優良創新設計獎。評選的基準也從單純評斷物件的品質和美感，轉變為對服務和生活價值變革等元素的判斷。

這種現象可以說是起因於千禧年後出現的 Google、Amazon、Facebook、Apple 等所謂「GAFA」的巨大科技企業，以及伴隨而來的網路社會。比起硬體具備的美，大家開始更加關注網路和服務的價值，因此「物件」的價值彷彿消失在眾人眼中。

然而約在二〇一〇年之後，重燃起一波對硬體價值的肯定，我們漸漸了解，唯有物件和事件雙輪並進，才有可能獲得顯著的成功。蘋果的成功案例過去曾被再三探討，其中一大主因就是他們在物件和事件兩方面的設計，都交出了精采出色的成績單。無論蘋果建構出多麼具創新性的軟體和應用程式＝「事件」，假如缺少讓其他追隨者望塵莫及的優異產品設計品質＝「物件」，將無法達到現在的成功。假如僅在軟體上占有優勢，一定會在轉瞬間被價格競爭的巨浪所吞噬。又或，缺乏軟體的創新，

38

只倚賴超越既有工業設計常識的高品質產品設計，也只會成為一時性的高級品牌商品，最終被市場遺忘。同時重視「物件」和「事件」這兩者的設計，正是蘋果成功的關鍵因素。

然而現在日本的設計界，似乎依然對設計事件投以較高的關注。不過無論要解決什麼樣的問題，或者是能產生出多麼新穎價值的東西，假如東西本身的樣貌和品質不夠具備吸引力、無法打動使用者的心，也很難被社會或消費者接受。

研究經營資訊的學者紺野登（1954—）可說是日本「設計思考」領域的先驅者，他曾說，當代社會就是「將物件嵌入服務或機制中的時代」。由此可見，物件要單獨發揮其價值，已經愈來愈難。但是這樣的時代認知，其實並沒有輕忽物件的價值。沒有物件就不會產生事件。物件和事件的價值不應該單獨看待，而應視為一個整體。也就是說，當優異的物件和事件兼具，才能發揮設計原本的價值。

重要的是重新認識「物件和事件兩者的價值」。我們甚至可以說，唯有如此才能創造出商業上的成功。反過來說，就算再怎麼活用設計思考、實踐設計經營，假如輕忽了物件的價值，也很難期待獲得真正的成功。

二 逐漸擴大的設計

設計包含的四種觀點

過去提到設計，往往會聯想到色彩與形態，而現在已不僅於此，設計所具備的意義相當廣泛多樣。然而理解趕不上變化的腳步，脫離了脈絡背景的「設計」二字，真正的含義更難被發現。現在大家似乎將設計視為一種難以捉摸的抽象東西。為了釐清現狀，在此筆者嘗試用四種觀點來掌握逐漸擴大的設計世界。

那就是設計的「對象」、「過程」、「主題」、「關係」這四種擴大。

設計原應是涉及廣泛領域的整合性活動，但大家往往比較習慣觀察「現象」，也就是創造出物件這個層面。不過進入本世紀之後，設計的意義可說愈來愈接近原本的定義，今後這樣的傾向也會更趨明顯。在此請容我先聲明，這裡提到的四種擴大也僅是在目前此刻所做出的解釋。

40

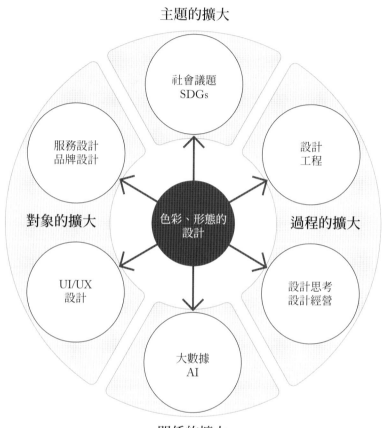

主題的擴大

社會議題
SDGs

服務設計
品牌設計

設計
工程

對象的擴大

色彩、形態的
設計

過程的擴大

UI/UX
設計

設計思考
設計經營

大數據
AI

關係的擴大

逐漸擴大的設計

過去一般認為設計的對象是「形與色」。但是進入二十一世紀之後，出現了「設計對象、設計過程、設計主題、設計的關係」等四種擴大現象。這些現象的出現背景、世人對事件性的重視、商業與科技的距離拉近，以及解決社會課題的企圖等等。

① 對象的擴大／從有形到無形

首先要提到的是設計「對象的擴大」。過去我們鑽研物件的形與色，設計的對象是某種實際存在的物質。而現在設計的對象則擴大到機制、服務、體驗等無形的東西上，一般來說有「UI／UX設計」和「服務設計」等。UI（User Interface／使用者介面）是指建立使用者與電腦溝通時的輸入或顯示方法等，包含軟硬體在內的多種物件與人的互動關係。

另外UX（User Experience／使用者經驗）則是指使用者透過物件或資訊所獲得的體驗，其對象為透過各種顧客接觸點（touching point）所獲得的體驗。例如購買某樣商品後，除了產品的使用體驗之外，在購買之前與廣告媒體的接點，到包裝、使用說明書、售後服務，以及透過專屬應用程式建構持續性關係這一連串過程，都是UX所涵蓋的對象。

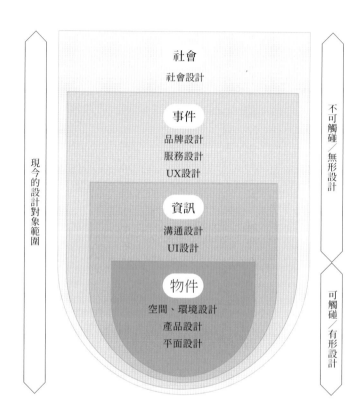

設計對象的擴大

讓我們更進一步思考關於 P.41 圖示左側「設計對象的擴大」。過去的設計領域多以有形（可觸碰）的具體物件為對象。進入電腦社會後，我們開始需要資訊的設計，於是無形的事件或社會系統也成為設計的對象。上圖所有都是現今的設計對象。

「服務設計」可說是ＵＸ設計的延伸，不過還包含了空間和人的支援等整合性服務價值。前面提到的星巴克案例，以及宅配的運用系統等，也都是服務設計的案例。另外，「品牌故事」屬於企業品牌的價值背景，這也是滿足顧客的根本所在，這些都包含在無形設計的對象中。

② 過程的擴大／發想手法與經營的連結

設計開發的方法論或過程中，也發生了各種擴大的現象。「設計工學」是近年來設計深具特徵的一種面向。其中可能有各種解釋，一般來說是指結合了造形發想、功能設定和結構開發，並且同時進行。過去的設計發想以造形層面為主體，「設計工學」也可以說是在這個主體上，結合現今科技或機器人工學等技術發想的思考過程。另外，這也算是融合了具備「想創造美麗造形」、有感性發想能力的設計師思維；跟具備「想開發創新功能」、有邏輯性發想能力的工程師思維。兼具這種雙面性，整合不同發想，並且同時開展，創造出美麗而創新的設計，藝術和科學在其中達到了絕妙的平衡。舉個有些極端的例子，李奧納多・達文西除了是創

作蒙娜麗莎的藝術家，同時也是第一位發明直升機、戰車原理的設計工程師。達文西同時進行了優異的科學技術發想過程，以及構思形態的造形發想過程，唯有結合不同發想模式，才能誕生出這些突破性的例子。

另外，在過去以形與色為主要對象的「造形設計」世界中，也因為工程而衍生了新的變化。那就是活用數位技術，發展出更具藝術性的造形。從米蘭家具展中各參展企業的呈現也可以看出，設計和藝術、工藝等已經超越界線融合為一體，其中也受到數位技術進展的巨大影響。因為現今的尖端數位科技，讓以往不可能的造形或互動得以實現。要從中指出設計和數位藝術的不同，已經相當困難。這樣的變化也可以解釋為設計工學所帶來的嶄新現象。

美麗而創新的設計

整合不同發想的創新
藝術和科學的最佳平衡

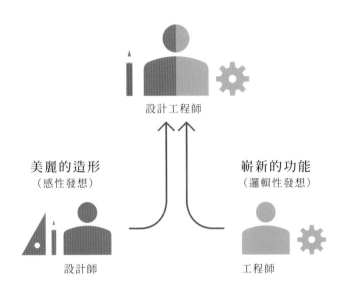

設計工程師

美麗的造形
（感性發想）

嶄新的功能
（邏輯性發想）

設計師

工程師

設計工程

必須結合創意發想和工程觀點，誕生出具創造性的創新。兩者如果只是平行並存，將淪為單純的合作。唯有由同一個人格或者同一個組織，來同時進行兩種發想行為，才能誕生出新的解決方案。

另外，當我們思考設計過程的擴大時，最具代表性的就是「設計思考」。現在在商業世界裡開始頻繁出現「設計思考」或者「設計思維」，整個社會要正確理解這個詞彙，需要經歷一段不短的時間。假如用簡單一句話來說明設計思考，可以說是一種「共創型的創新發想法」。另外，在商業上運用設計思考等，企圖帶來具備創新且穩固的品牌實力，就是所謂的「設計經營」。「設計思考」和「設計經營」已經成為現在思考設計時相當重要的部分，在後文中將另行詳述。

③ 主題的擴大／追求「正確的設計」

另外一種現象是設計主題的擴大。二十世紀後半以來，大家開始討論設計能對SDGs（永續發展目標）等社會課題做出何種貢獻，但過去一直沒有成為主流。

近年來，社會對設計寄與的期待，出現了很大的變化。東日本大震應該是帶來這種價值轉換的一大轉捩點。三一一之後，過去累積關於科學技術的絕對性、確實性漸漸崩塌，轉而開始關心面對自然和社會的

方式。即使「創造更好的生活」這項設計目的並未改變，但所謂「更好的生活」原本應該是什麼？我們可說面臨了一個價值轉換的時期，必須重新檢視這件事。時代犀利地追問我們，什麼才是真正正確的答案？觀察日本的優良設計獎也可以發現，震災之後，大家紛紛對社會課題進行了真摯的探問，不斷思考究竟什麼才是人、社會與地球所需要的「正確設計」。

現在對設計觀點的擴大，也並不侷限於大型災害後帶來的「道德性覺察」，呈現出更進一步的擴張。現在全世界都在努力實現聯合國所提倡的SDGs，以「實現不遺忘任何一個人的社會」為目標。永續發展目標中提出的十七項課題，對日本人來說，並非全為容易直觀理解的內容。可是我們生活在資源有限的地球上，這個時代已經不容許我們對不願面對的難題視而不見。

世界性的設計組織聯盟「世界設計組織」（WDO，World Design Organization）也設立了「世界設計影響力大獎」（World Design Impact Prize），不斷探究設計能夠為打造更好的世界做出哪些貢獻。其中有許多作品是針對開發中國家而設計，都是為了帶來更好生活的各種

方案。我們應該注意到，日本優良設計的智慧洞見受到深切期待，希望今後能為世界帶來貢獻。

④ 關係的擴大／順應數位社會而生的設計

最後，我想談談設計涉及關係的擴大。與其說是設計本身的擴大，應該說是涵蓋設計的社會之擴大。進入二十一世紀以來，數位技術呈現加速度式的進化，進展趨勢瞬息萬變。網際網路已經成為世界的常識，我們幾乎已經無法在沒有網路的世界中生活。這樣的變化對設計上游的企劃開發，到創造使用者體驗等各個階段都產生了影響。

在汽車業界，二〇一六年由戴姆勒集團（Daimler AG）所提出的概念「CASE」，已然成為舉世皆知的常識。CASE是由Connected（聯網科技）、Autonomous（自動駕駛）、Share & Services（共享與服務）、Electric（電能驅動）等字首所組成的新字，明確地點出了今後汽車產業的大方向。這四個字首所代表的詞語，要是缺少了現在的數位科技，都將失去意義。汽車產業從「銷售車輛（物件）」的產業，轉移為「銷售移

動（服務）」的產業，這種堪稱百年一度的大變革，對設計的樣貌也帶來了莫大影響。例如設計的調查企劃、功能設定、使用體驗的創造等，涉及相當廣泛的層面，設計師必須具備一定的數位素養，方能「創造出明日的生活樣貌」。

不僅如此，以汽車等所有交通體系為對象的MaaS（交通行動服務），也漸漸開始改變我們的都市結構和生活習慣。MaaS是Mobility as a Service（作為服務的移動方式）的簡稱，是運用ICT（資通訊技術）將交通雲端化，以多種交通方式，讓移動成為一連串的服務，並且無縫連接。這樣的結果使得過去以個人為主體來判斷、行動的都市生活中整體市民的行動都轉由系統掌握。除了提高移動效率之外，都市生活中整體市民的行動都被數據化，成為「有體系的服務」，創造出未來社會的樣貌。藉由數位技術，這成為一種徹底顧客本位的服務；但反過來說，這也可能衍生類似喬治·歐威爾在《一九八四》中描繪的超管理社會。這些數位技術進一步導入臉部認證系統，將會形成一個「何時、何處、誰、為何、做什麼」都能數據化的社會。實際上，在中國已經開始運用。

<hr>

＊《一九八四》：英國作家喬治·歐威爾（George Orwell, 1903-1950）所著，於一九四九年出版的未來社會小說。這是一本反烏托邦小說，描寫由極權主義統治的高度管理社會。

並不僅限於交通世界正進行著數位革命，在生活中的各種場景，都已經漸漸發生。最足以象徵的就是「Big Data（大數據）和AI（人工智慧）」帶來的社會改變。過去難以預測的種種現象，開始可以透過大數據來預測，AI還能進一步預見更多變化。各式各樣的經濟社會行動，再也不能與數位科技脫鉤。同時，透過IoT（物聯網，Internet of Things）的機制也讓各種物件透過網際網路相連、累積數據，並且預見問題，提出行動建議，甚至能夠做出判斷。IoT不僅讓物件聯網，也開始在各種東西上裝設感測器，不斷收集數據。另外，運用AI的機器人工學或無人機等技術，也開始創造出過去未曾想像過的新生活。

設計師一方面要意識到「數位技術的危險」，同時也必須持續發想如何「創造更好的社會」。這種數位社會的發展，比以往更需要能「帶來新創新、創造新生活」的設計。很顯然地，我們將更需要能身居「創新企劃者」角色，成為開拓嶄新明日的設計師。

邁向未來的設計

如同前述，過去站在創造形與色的意義上所運用的設計，現在「對象」已經擴大到體驗和服務等層面。隨著設計對象的擴大，「過程」也連帶擴大，同時設計「主題」更擴大到超乎以往的視野，讓設計具備的意義更加多樣化。另外，數位社會的進展很可能改變我們的社會規範，目前設計也因此受到龐大的影響。過去我們對設計的討論著重於形與色，而現在除了維持原有的討論之外，在服務、方法、社會課題等各種場景中，也開始運用設計的力量。

每當看到這些變化，我就深深覺得，設計的本質正在於「不執著於過去，開創嶄新世界」。或許有人會對此提出異議。但是誕生於十九世紀末到二十世紀初的現代設計思想，原本就源於「對現狀提出反論」。這一點至今未曾改變，設計永遠在經歷自我變革，隨著時代改變姿態。

「d」與「D」的設計

在上述不斷擴大的設計世界中，針對既有的設計定義，我們必須先客觀了解目前的設計現況。要從狹義還是廣義觀點看待設計，這些認知的差異，有時可能會產生對立結構。用既有的造形特性來看待設計的認知論，被稱為「二十世紀型」或者「d」（小寫d），屬於狹義的設計認知。「d」在英文中也被視為古典設計，關鍵在於以具體物件為對象的創造性。古典設計絕對不等於「老舊的設計」，經常有人對此有所誤解。就如同古典音樂絕對不是沒有價值的音樂；古典設計是一種專指具體物件之造形能力，要求高度專業性的職能。這只是為了跟現今逐漸擴大的設計樣貌，進行區分而使用的詞語。

另一方面，用現在較廣泛視野來看待設計的認知，稱之為「二十一世紀型」或者「D」（大寫D），除了「d」之外，還包含了前面提到的許多設計的延伸擴張。這是從商業、科技、服務等觀點來綜觀認識設計，假如偏限於既有的「d」認知，往往難以理解。

今日對「設計」的認知

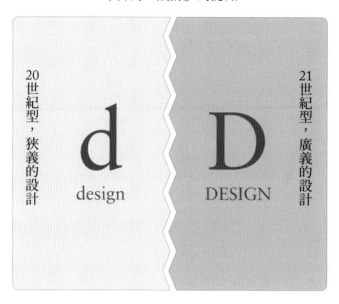

20世紀型，狹義的設計

d
design

21世紀型，廣義的設計

D
DESIGN

設計的 「d」與「D」

時代從二十世紀進入二十一世紀的同時，設計的樣貌也有了巨幅的「擴大」。這些變化，我們以小寫「d」和大寫「D」來象徵表現。為避免誤解特在此聲明，大寫與小寫並不代表價值的大小，兩者的斷裂也並無任何意義。

遺憾的是，「d」和「D」之間不容易有彼此的共通語言，所以往往會被視為相對立的存在。日本的優良設計獎評選標準將重點從「物件」轉移到「事件」的過程中，引起不少過去著重於造形的設計師反彈。大家心中的疑問是，「機制」或者「事件」，真的「稱得上是一種設計嗎？」或許設計師心中也產生了擔心「造形」受到過低評價的危機感。除了站在「d」的觀點，主張「唯有創造美與感動才是設計的本質」，另一方面我們也聽到有人站在「D」的觀點，主張「思考形體才叫設計的認知已經落伍」。

可是我們不能忘記，這兩者原本應該是互補關係，共同形塑出設計的整體。重要的是「d」與「D」並非對立概念，「d」是內含於「D」的概念。在「D」當中必須要有「d」的坐鎮，假如缺少了「d」的價值，「D」的價值就難以傳遞。雖說在設計界高唱「從物件到事件」已久，但這並不代表價值的轉變。價值並沒有移轉，而是擴大，因此，我們必須要認知到「事件當中包含了物件的狀態」。

在設計逐漸走向多樣化當中，由於這些價值認知曖昧不明，因此產生了「d」與「D」之間的斷裂，但其實兩者原本應有的姿態絕非對立，而是兼存並立。

三 「設計思考」與「設計經營」

前面提到的四種擴大觀點中，在「過程的擴大」中提及的「設計思考」和「設計經營」，與企業經營和事業營運密切相關，在設計業界以外，也獲得極高的關注。但在此同時，業界以外的一般社會中，由於對既有狹義設計的認知較強烈，似乎並不一定能正確認知到其定義。接下來我想從支撐「設計思考」和「設計經營」的「設計能力」觀點，來重新探討這兩者，以及其中的不同。

設計在經營中的角色

《「設計經營」宣言》將設計在企業經營中扮演的角色，收斂為兩大項。

一是創造品牌的設計，其中也包含了創造形與色的設計。打造品牌的設計當中，最核心的一點是讓該企業產品有一貫的思想。同時從店舖到服務等各層面，也都需要基於共通的企業理念來提供價值。不僅是知名品牌，對各式各樣的業種來說，都是一樣的道理。

56

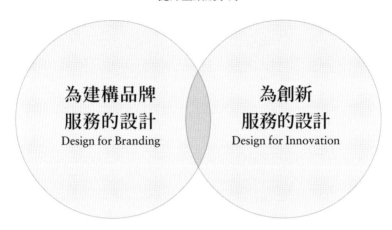

「設計經營」的效果
‖
提升品牌力＋提升創新力
‖
提升企業競爭力

為建構品牌
服務的設計
Design for Branding

為創新
服務的設計
Design for Innovation

設計是幫助企業實現其重要價值

「設計經營」的角色

「設計經營」是將設計所具備的創造性觀點，導入經營中的作法，同時包含了「d」與「D」。
至於要將重點放在「品牌」或「創新」，則顯現了企業對自己期許的樣貌。
＊摘自日本特許廳網站：思考產業競爭力與設計之研究會報告書《「設計經營」宣言》。

另一種是催生創新的設計，以物件和事件的整體創新為對象。其中也包含了ＵＩ／ＵＸ、服務設計，以及設計工學等。這些重視創新的種類日漸抬頭，例如對設計經營理解較深的創投、新創企業經營者等，就偏向此類。

不過我們不可能光靠事件來解決一切，千萬不能忘記物件的設計。

在運用設計於事業上時，必須將重心同時放在「品牌設計」和「創新設計」這兩者上，但是如同前頁的示意圖，這兩個圓的大小並不一定需要相等。比方說汽車製造商馬自達，品牌建構的圓較大，Airbnb則是創新的圓較大。圓的大小差異正顯示出企業的個性，要維持何種比例，也意味著企業前進的方向和型態。換句話說，要將重點放在兩種設計當中的何者，反映出「企業企圖展現的姿態」，形塑了一個企業的個性。要把力氣放在品牌打造還是創新上，端看這個企業想展現的態度。

何謂設計能力

如果設計不是指單純畫畫，那麼所謂的設計能力到底是指什麼？特

別是對一般「造形設計」的認知，以及「設計思考」、「設計經營」的對象、「設計經營」的對象，這些設計有什麼差異？其實這三種設計的對象各有重疊，但不盡相同。關於這一點以下將進行更詳細的梳理。如同前文所述，今日的設計已經不再僅止於思考形與色。設計在各種專案中，與調查、企劃、構思、落實、實施、驗證等所有步驟都密切相關。在這個過程中，「造形設計、設計思考、設計經營」參與的形式都不太一樣。

接下來我將舉出五種設計行為中必備的能力。讓我們一起思考，各種設計能力與「造形設計、設計思考、設計經營」這三種設計活動中「設計」二字代表的意義有何關連。

設計能力的出發點首先有「①觀察能力」。接受造形教育的設計師，一定都接受過嚴格的素描訓練，最好能具有達文西般的技術，能以宛如高速攝影機般的眼睛，描繪出橫越驚濤駭浪及翱翔天空的飛鳥。但是在這裡所提的觀察能力並不是指這件事。我所說的是能對人的行動，和社會現象具備深入觀察的能力。設計思考的第一步，跟社會學援用民族誌手法（文化人類學式的田野調查手法）有相同的意義。同時也必須具備

能本於觀察力，運用澈底觀察、深入洞察、客觀剖析對象等手法來描寫對象的能力。這也將成為之後發展創造性發想時的基礎能力。

第二是「②發現問題的能力」。大家已經廣泛認知到從各種事件現象中導出「覺察」的重要性，藉由深入觀察對象，可以發現問題、產生「覺察」。許多使用者都以現狀為前提在進行生活行動，所以往往沒有意識到問題所在。代替使用者發現、提出這些不自覺的問題，也是設計的能力之一。這是能夠將糾結複雜的問題結構進行客觀分類，替使用者發聲，找出生活行為中各種問題的能力。由此可以導出孕育下一個自由、具創造力發想的關鍵。

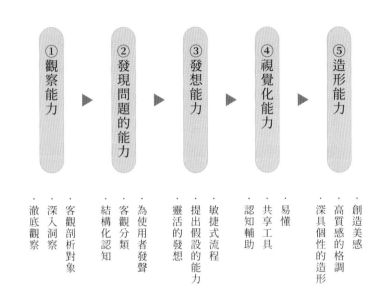

① 觀察能力

・徹底觀察
・深入洞察
・客觀剖析對象

② 發現問題的能力

・結構化認知
・客觀分類
・為使用者發聲

③ 發想能力

・靈活的發想
・提出假設的能力
・敏捷式流程

④ 視覺化能力

・認知輔助
・共享工具
・易懂

⑤ 造形能力

・深具個性的造形
・高質感的格調
・創造美感

五種設計能力

「設計」兩個字裡包含著許多不同意義。由於在意義曖昧不明的前提下使用「設計〇〇」這些詞彙，因而產生了混淆。在這裡所寫的五種設計能力，許多都是設計師在不自覺狀態下已經保有的能力，但若要運用「設計」所具備的創造性，必須要拆解各項能力，充分理解才行。

第三是對於發現的問題，能夠帶著靈活的「③發想能力」，提出假設，這對設計而言是相當重要的能力。引導出具創造性的創新、自由發想，正是「設計思考」的目的。當然，並不是只有設計過程才能透過徹底觀察發現問題、獲得嶄新發想。不管在科學研究或者技術開發上，都是一樣的道理。設計思考的不同之處，就在於能夠以方法論來分解這些發想過程，並且透過工具或方法論＊來「共創」。

天才型設計師或學者的腦中，會不自覺地高速運算這種過程。設計思考的目的就在於共享這種過程，所以即使不是設計師，也有可能讓任何人都透過共同作業，產生如設計師般的創造性發想。換句話說，設計思考放在科學研究或者技術開發領域中應該也一樣有效。以共同作業方式否定既有規則，不斷嘗試錯誤，在短期間內敏捷進行假設驗證，藉以形成共通認識。

第四，將共識可視化的「④視覺化能力」，則是實踐設計思考時的必備工具。這種能力需要具備視覺化所必須的客觀化和形態化能力，但並不一定需要精湛的藝術性造形能力。真正的目的在於找出內含於對象中

＊工具或方法論：例如在設計思考的發想過程中經常被拿來運用的「工作坊、視覺表現、原型」等。

的問題，或者可能成為發想關鍵的重要事項，塑造專案團隊的共識。運用明快的模式圖、圖像引導＊，或者簡易模型等，將發現或思考的結果透過簡明易懂的視覺化，來形成共識的工具。難以用文字或公式來傳達的事，也可以進行結構性整理，以圖解方式來增加易懂性、促進理解。

上述①～④都是設計師具備的能力，但與其說是專屬於設計師的能力，更可說是透過「設計思考」，運用設計師創造性能力的許多商務人士，應該必備的能力。另外，在這其中並不包含一般設計認知中的「⑤造形能力」。因為「設計思考」的對象並非形與色這種造形性，只是在企劃構想階段，希望藉由設計師式的自由發想，來引導出具創造力的創新。

最後，還要具備能根據導出的假設或設計要件，表現出獨具個性的造形，或者優質物件、美麗色彩的「⑤造形能力」。這才是過去大家所知道的「設計能力」。「造形能力」也可以說是讓狹義的「d」落地在高水準的專業能力。「造形能力」除了外觀上的美之外，當然也包含了功能性、優異品質等高度平衡能力。一個全方位的天才型設計師能夠發揮橫跨①

＊圖像引導（graphic facilitation）：在會議或工作坊等中，將要講的內容透過插畫或圖表等方式即時呈現。

觀察能力到⑤造形能力的能力，但我們也不能輕忽以⑤為主要對象的專業設計師價值。這樣的設計師是跨越時代必要的人材，甚至也是最後決定事業成敗的要因。這種能力是由個人資質，經驗、文化的影響，還有造形上的鑽研修練等所形成，但並不一定需要接受藝術教育。甚至在現今設計的擴展當中，也有很多接受理科或文科教育的人，透過出社會之後的經驗，培養了優異的造形能力。

值得注意的是，將需要從①到④能力的「設計思考」，和以⑤為對象的「造形設計」混為一談的問題。之所以會發生這樣的問題，是因為都同樣使用了「設計」這兩個字。假如在這方面的認識有誤，很容易發生彼此厭惡、敬而遠之的現象，但希望各位能理解，這是完全失焦的無謂討論。

何謂設計思考

讓我們重新定義設計思考，這或許可以說是一種「協創型創新發想法」，或者「基於創造性發想的集體企劃開發」。

64

設計師最重要的職責就是「替使用者發聲」。替使用者找出存在他們內心、但無法靠自己的能力認知的課題或價值。而將這些課題或價值進行編輯，梳理出物件或者事件的最佳解方，提高生活的品質，才是設計師的真正任務。其實設計師平時早已不自覺地在腦中進行設計思考的發想過程。

設計思考是將設計師自由且富創造性的思考方法，細分為方法論，制定規則，讓設計師以外的人也能組成團隊進行創意發想。因此，即使不是設計師當然也能不拘泥於既定概念，進行創造性發想。前面提到的「①觀察能力」「②發現問題的能力」「③發想能力」「④視覺化能力」，是實踐設計思考必要的能力。而這些能力都不一定需要接受藝術性的造形教育。

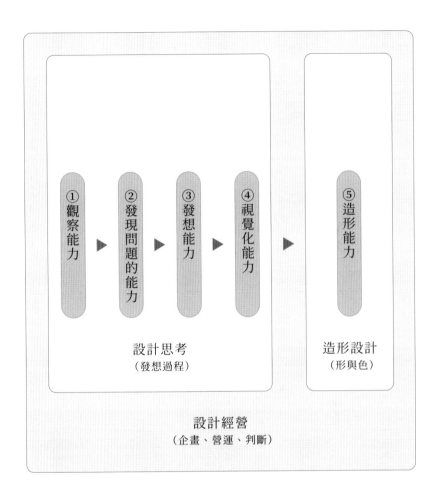

「設計思考」和「設計經營」所需的能力

一般我們認識的設計是以「造形」為基本，「設計思考」和「設計經營」所需要的能力範圍都不一樣。我們應該認知到如何運用經營者和企劃開發者等「非設計師人材」所需的「設計能力」。

當然，如果公司擁有天才型設計師，或者具備獨創風格的獨裁式經營者，可以單獨發想嶄新企劃或服務，並且落實成形，那事情就單純許多。可是實際上這種天才型人材可說極其罕見。正因為如此，我們才會需要某些思考方式或手法，幫助我們集結設計師、業務、研發、企劃等各部門員工，產出整個團隊的「集體智慧」。實踐設計思考，並不見得會導出具創意的解決方案。不過進行這樣的過程，的確可以提高解決問題的精確度，也能讓專案團隊形成更明確的共識。從這個角度來看，也不難理解為何大家會說，設計思考是「認同度高的好方法」＊。正因如此，要讓專案成功，就必須要建立讓經營者也一同參與的設計思考團隊。

「設計經營」所要求的組織建構和價值判斷

接著讓我們思考何謂「設計經營」。所謂設計經營，也可以說是「運用」之前提到的①觀察能力到⑤造形能力等各種設計能力的經營姿態。

設計經營中需要運用設計思考的場景中，必須從上游就開始導入設計能力，要能夠「推動不拘泥於既定概念的嶄新企畫」，「打造出物件、事件、

＊認同度高的好方法：在紺野登《商業導向的設計思考》（ビジネスのためのデザイン思考，2010年，東洋經濟新報社）等書中提及的概念。經營團隊跟現場工作人員一同運用設計思考，藉此形成高度共鳴和認同感。

服務上的創新」，「站在顧客觀點進行經營判斷」等。另外在落實為物件的造形設計部分，也必須「認清品牌價值」，也就是要具備能判斷什麼是使用者能接受的優質、美麗外觀。而包含設計思考，以及打造形與色的設計這所有層面，整合進行判斷，推動創造性的事業，就是「設計經營」應有的姿態。

如此一想，大家或許會開始覺得，「看來設計經營也需要具備既有的形與色設計力啊」。確實，設計經營需要具備類似審美眼光、判斷「好與不好」的能力。但並不是指經營者本身一定得具備這種能力。假如經營者無法判斷好壞，那麼大可在經營團隊中，任用一位有此能力的人擔任CDO（設計長），或者活用外部網絡，建立一個具備判斷價值能力的組織。也就是說，經營者本身是否具備設計師應具備的造形能力，完全是另一個問題。

「設計經營」最需要的，是設計這種行為所具備的創新態度，以及將其自由發想的精神導入經營當中。導入「設計經營」的經營者，最重要的是身為企業的經營高層，運用設計的創造力對經營的價值做出判斷。

一般設計認知中的「造形設計」；透過共創發想法「設計思考」所意

指的設計；還有作為一種事業型態的「設計經營」指涉的設計，根據前面的說明，相信大家對這三種「設計」的差異，應該有了更深的理解。「設計思考」並非與「造形設計」相對立的概念，「設計經營」也並不僅僅是重視「造形設計」的經營態度。我們甚至可以把創造性設計能力，運用在企劃或者經營上。

容我再重複一次，這些「設計」詞彙的擴大，正是呼應設計意義的擴大而產生。這代表設計從「造形」創造行為，擴展到「價值」創造行為。

但其中的共通點是，兩者皆是「創造行為」。從無到有的創造，是人類特有的行為，這樣的行為永遠不會失去光采。只是我們現在認知到，設計的對象不僅是有形物件，也包含了無形的東西。設計，原本除了產出無形價值之外，也會內化在發想過程中，最終化為有形物件。而時至今日，不以形體為對象的價值創造行為部分被切割出來，確立為一種方法論，被視為一種全新領域而備受關注。但設計並沒有擴散，也沒有混亂。反而是因為不斷的精緻化、深化，而獲得了更多的社會意義。

第二章

設計的目標

第二章中我們將概觀現代設計到當代國際設計運動等一連串的潮流，確認設計與「社會」原本的連結，以及設計的「整合性」。有些內容對於學習設計的人而言，或許已經是基礎知識，不過我想在此重新整理，讓各位更了解ＧＫ的思想背景，並且思考這些概念如何放在此刻的脈絡下發展。

一　設計的系譜

設計改變社會

關於現代設計的演變，文化評論者嶋田厚（1929—）在《設計的哲學》（デザインの哲学，一九七八）一書中以「小而長的革命」這句話提及設計改變了社會，並且做了以下的論述：

「當一個高度工業國家超越經濟體制，成為根據工業主義來管理的社會時，人類的復權反而會以大眾規模出現爆發。（中略）人類的復權必須在生活中各種場景，透過小而長的連續革命，漸漸得勝。」

在這裡講述了工業社會進展中為何需要人類的復權。文中也提及了工業社會的非人性化，但其中心思想並非要透過流血革命的方式來改變社會，而是要透過設計這種行為，一點一滴在社會中帶來改變。這或許是某種理想主義式的概念，不過也確實種下了現今的設計對社會正義的渴求，以及與人類中心主義的連結。

工業革命與人性的復權

現代設計起源於十八世紀中到十九世紀，發生於英國的工業革命。

過去由工匠們仔細經由手工打造的產品，在機械工業出現之後開始大量生產，帶來了龐大的社會變革。另一方面，由於這些機械化的統一產物中經常出現劣質產品，因此威廉・莫里斯（William Morris, 1834-96）開始提倡匠師工藝的復權。莫里斯所期待的是簡單但能展現手工技藝的產品，而非粗劣又過剩的裝飾。他高聲一呼設立了「莫里斯、馬歇爾暨福克納商會（Morris, Marshall, Faulkner and Company）」（以下稱莫里斯商會），銷售家具和彩繪玻璃，企圖找回逐漸流失的手工之美，並使

其普及到到社會中。之後，沿襲莫里斯思想的藝術與工藝運動*，開始發展到整個社會上。不僅歐洲，包含日本在內的世界各國設計都受到了影響。藝術與工藝運動雖然源於對現代工業社會的批判，但由於其提倡「人性復權」，也可說是連接到現今設計的原點。

以「整體生活」為對象的現代設計

進入二十世紀後，工業製品逐漸滲透到生活中，此時有一所誕生於德國的綜合造形學校「包浩斯」。包浩斯設立於一戰後的一九一九年。後來因納粹的鎮壓，在一九三三年完全封鎖，但在短短十四年間，包浩斯奠定起現代設計的基礎。這所學校以建築為頂點，進行包含了工藝、攝影、設計、美術等綜合教育，以整合所有藝術為目標，確立起特有的教育系統。目前包浩斯仍持續對全世界的建築和設計等各領域產生巨大的影響，無庸置疑，在設計界留下了難以盡數的功績。

現代設計的風格，是以現代理性主義思想為背景，追求極簡之美而產生。這種認為一切都可用理性來解釋的思想，最具象徵性的就是柯比

* 藝術與工藝運動：英國思想家、設計師威廉‧莫里斯等人所主導，於十九世紀後半在英國興起的設計、美術工藝運動。工業革命的結果導致市面上產生許多大量製造出來的廉價粗陋商品，藝術與工藝運動批判這種現況，主張應回歸到中世的手工業，讓生活與藝術結合。之後進一步發展為一種尋求人類與事物整體協調的社會運動。這種思想對始於法國的新藝術（Art Nouveau）、奧地利的維也納分離派（Wiener Sezession），德國的青年風格（Jugendstil）等各國美術運動都帶來了影響，日本柳宗悅的民藝運動試圖在日用品中找出美感（實用之美），也可一窺其影響。

意將住宅視為「住人的機器」這句話。我個人認為現代設計風格就是機械技術時代的形式之美。平面或直線等單純元件的反覆，可藉由機械技術來量產，並且被形式化為一種美感。這種量產代表的意義，是大量普及帶來的社會影響，與後文所述的ＧＫ「物件民主化」思想也有相通之處。

莫里斯否定機械化，相對地，包浩斯追求的則是以機械大量生產為前提的工業社會中之設計，兩者形成對比。但這兩者的共通之處在於對過去的否定，以及對單純化的關注。包浩斯否定裝飾之美，提出簡單的功能之美這種嶄新美學概念，期待打造出應有的理想生活樣貌。我們可以說，現代設計引發了美學概念的轉換。

基於這種思想所創作的作品，經過百年，如今在全世界眼中依然是普遍的美麗設計，而廣為接受。包浩斯的功績除了確立形式之美，其背後的「社會改革運動」所帶來的思想改變，更具備高度價值。

曾經在承襲包浩斯的烏爾姆造型學院※中學習的向井周太郎說過，設計「形成生命整體應有的生活世界」。※換句話說，這是一種企圖「以人類生存所需的綜合知性，來建構起理想的生活基礎」的思維。另外他還

※烏爾姆造型學院（Hochschule für Gestaltung, Ulm）：一九五五年正式開設的德國設計學校。繼承包浩斯的精神，透過徹底討論，探究設計和科學、哲學、社會思想等的關聯，對現代設計的理論和實踐之發展帶來莫大貢獻。開校時有建築、產品設計、視覺溝通、資訊設計等四個科系。積極進行產學合作的設計計畫，其中以與德國百靈公司（BRAUN）的合作最為知名。

※形成生命整體應有的生活世界：向井周太郎在日本設計機構座談沙龍「從設計原點重新思考『現在』」中，數度提到現代設計應有的目標。（" Voice of Design ",Vol.18-1）

提到，「設計是照映出社會希望的生成裝置」，精準說明了現今設計解決社會課題的樣貌。他認為設計應該運用來讓人得以在社會中擁有妥適生活，設計也能創造出更好的明天。以藝術與工藝運動為根源的包浩斯其實跟莫里斯相同，實際所從事的都是社會改革運動，這也正是現代設計的一大目標。

包浩斯除了推出新設計呈現給社會之外，也深信設計必須滲透到生活中，進一步改變社會。因此他們開設了包含製作到銷售服務的「包浩斯有限公司」，這已經遠遠超越了教育機關的框架，活動極具特徵。

這種理念與莫里斯所創設的莫里斯商會有著共通之處，也成為GK集團開設GK商店*的靈感來源。成立這種商店其中一個意義在於讓設計師站上街頭，完整體驗從流通到銷售的過程，同時也可以讓設計師自行策劃，讓理想的產品問世。GK商店可說是現今各種設計商店的先驅。

要真正改變社會，除了提出設計的理想樣貌之外，更應將實際產品提供給社會，來改變生活。包浩斯透過這樣的運動，直接與社會建立起連結，企圖實現理想中的美好生活。

＊ GK商店：1973—1990，在澀谷和池袋開設兩間店舖，一九八〇年舉辦了為期一年的「GK展」。

GK 商店　原創商品／Tangent（1980）

GK 也像莫里斯商會或包浩斯一樣，自行企劃、生產、銷售產品。這是一種將自己認為理想的產品，靠自己的力量推展到社會上、企圖改變社會的行為。Tangent 系列成為諾曼・福斯特（Norman Robert Foster）設計的香港上海銀行、香港總公司大樓全館完工時的辦公標準備件。

包浩斯是一種社會改革運動，同樣地，GK也以「運動」為行動的原點。GK是間靠設計維生的企業，我們希望成為一個透過設計來改變社會的「運動主體」。

歐洲設計具備的社會性

現代設計在歐洲除了是一種藝術運動，同時也是一種社會運動。這種歐洲設計的思想性，與堪稱設計師的原點──達文西自稱「人文主義者」這件事，也有其相通之處。

「早在文藝復興時期，藝術家便開始認為自己是超越俗世的存在、具有偉大的使命。李奧納多・達文西是藝術家也是科學家，更是一個人文主義者。」（尼古拉斯・佩夫斯納《現代設計的發展》[Nikolaus Pevsner, "Pioneers of Modern Design"]）

藝術家立足於科學合理性，肩負帶著客觀性來貢獻社會的使命。如果把這裡的藝術家置換為設計師，「設計師是科學家，也必須是人文主義者」，正好可以說明當今設計師的使命。

78

前面提到，現代設計的使命是「形成生命整體應有的生活世界」，我們換個說法，「創造更好的整體生活」或許更容易理解。這同時也是國際設計運動長期以來持續的主題。設計師應該秉持身為人文主義者的良知，透過「設計」來實現理想社會。

這種國際設計運動核心的形成，始於一九五七年設立的 icsid（國際工業設計社團協會）。但是很少人知道，其實日本並非創始成員。在斯德哥爾摩舉辦的第一屆 icsid 總會，由 JIDA（日本工業設計師協會）的小池岩太郎參加。小池在東京藝術大學執教，他與學生共同設立的團隊小池組（Group of Koike），也就是 GK。之後曾任 GK 負責人的榮久庵憲司，然揭舉「Design for a Better World」這個宗旨，「用設計創造更好的世界」始終是不變的活動主題。現在 WDO 以「用設計實現 SDGs」為主要活動目標，將解決社會課題這種理想實踐視為主題。

這種國際設計運動核心的形成，成為首位來自亞洲的 icsid 理事長，我本人也自二〇〇七年起擔任了兩任共四年的理事。icsid 現在更名為 WDO（World Design Organization），仍

這種企圖以設計改革社會的想法可說相當歐式。各位或許會覺得，這跟近年來日本設計所著力的「設計與經營的連結」，呈現不太一樣的風

貌。然而現今社會所面對的問題，已經無法單靠經營與設計的連結來解決。換言之，單純靠商業性來形成商業模式的時代，已經在二十世紀告終，而我們正在迎接一個必須誠摯面對當代社會問題，經營方能成立的時代。

為生活風景帶來夢想的美國設計

經常有人會把美國的商業主義設計跟包浩斯、德國的現代設計拿來做比較。其中活躍於一九三〇到七〇年代的雷蒙德・羅維（Raymond Loewy, 1893-1986）可說是一位極具代表性的設計師。羅維與其說是一位設計師，或許應該稱他為造形師。他提出即使物件的實體不變，也可以靠外觀的造形來刺激新消費、提示一個夢想生活。他不從社會性意義的正確與否來思考設計，認為唯有「暢銷的設計」才是所謂「正確」的設計，這是羅維相當獨特的想法，也可以說相當「美式」。

羅維在其著作《從口紅到火車頭》（Never Leave Well Enough Alone）＊中，明確建立起夢想設計可刺激消費、幫助商品暢銷這種模式

＊《從口紅到火車頭》：一九五一年出版。為香菸廠牌 Peace 設計外盒的雷蒙德・羅維自傳，由後來擔任外務大臣的藤山愛一郎翻譯，在戰後日本工業設計界被譽為聖經。羅維致力於推廣流線形設計，從口紅到太空艙，設計過各式各樣的產品。

化，成為設計論述的經典之一，獲得廣大的讀者支持。書中提及，要把身邊各式各樣的東西都視為設計對象，賦予夢想。這也連結到GK活動的關鍵句：「Everything through industrial design」，也就是生活中的一切都可以在工業設計中創造的想法。

GK也借用羅維這句話，標榜「從醬油瓶到新幹線」，從事各種設計。這個比喻之後也被許多設計師再度引用。另外GK也企圖超越「口紅到火車頭」，希望能以工業設計來解決建築、都市的所有問題。

像這種描繪整體生活夢想的「夢想設計」潮流，也連結到當代的視覺未來主義，跟GK有深厚交情的席德・米德 ＊（Syd Mead/ Sydney Jay Mead, 1933-2019）之未來科幻設計。席德・米德將整體未來生活描繪為一幅「風景」。在這片風景中，不單只是物件的設計，還包括居住者的服裝時尚、建築，一切都是對未來的想像。席德・米德曾說：「我並不是要告訴大家未來會變得如此。只是嘗試描繪出人們想看到的風景罷了。」從廣為大眾接受的夢想設計這個觀點來看，席德・米德或許實現了羅維的目標，成為其美式夢想設計的繼承者。

＊席德・米德：視覺未來主義者，對許多創意人和作品帶來影響，世界知名的美國工業設計師、插畫家。他也設計了《銀翼殺手》、《電子世界爭霸戰》；動畫《∀鋼彈》中出現的各種風景和車輛裝置。據說《銀翼殺手》的導演雷利・史考特看了他在畫冊中描繪的「CITY ON WHEELS」（行駛在雨中高速公路的汽車插畫），決定運用在自己的作品中，充分發揮描繪「未來」設計的真正價值。

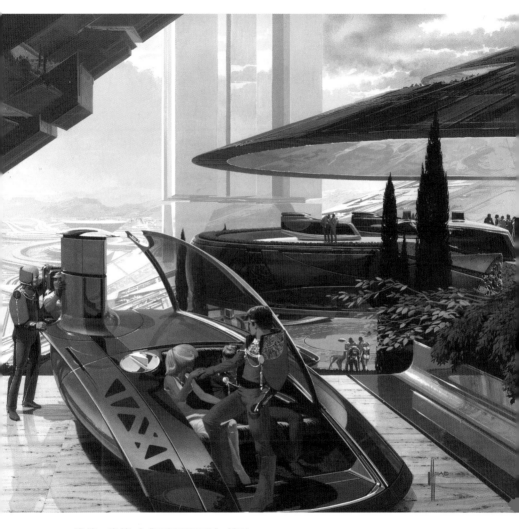

席德・米德／《SENTINEL》封面

席德・米德不僅設計物件，也設計生活和都市風景。這可說是一種根植於美式夢想的未來提案。這本《SENTINEL》也是成為眾多設計師心中的聖經。其中並沒有電影《銀翼殺手》的灰暗，描繪著一個充滿夢想的未來。

※Syd Mead / *SENTINEL* COVER ART 1979

日本的設計同時受到歐洲希望帶來更好生活的思潮，以及美國企圖為整體生活帶來夢想的思維影響。GK也一樣，在我們的創業時期，有許多工作人員都曾留學歐美，吸收其思想。而我自己也以icsid理事的角色參與國際設計運動，針對設計能對地球環境問題帶來何種貢獻的「環境政策」提出建言。一路以來，GK都秉持著「向世界學習」的態度。

從創業至今，GK對於我們必須跟社會連結有著強烈的堅持，我想多少也受到這種態度的影響。實際上歐洲思維存在於我們思想的根本，讓我們的行事經常帶著企圖導正世風的運動性。回首來時，GK幾乎不曾經手過廣告設計，較不具備商業主義的思維。這可能是因為我們意識到，為了打造更好的社會，比起廣告，還有其他更該努力的方向。

二　世界的目標

再次走向社會的設計

觀察世界設計源流，大致可以分成歐洲長久持續與「社會」連結的

設計，還有美國作為一種「廣告商業」的夢想設計。

之後的設計界在一九八〇年代出現現代主義批判，提出對現代設計的質疑。這樣的質疑代表其更偏向情感、歷史性，同時也是後現代運動的一大事件，但終究也以一時的流行現象告終。進入九〇年代後迎來了數位革命，資訊與設計結合，成為現今第四次工業革命時代設計的原點。

接著在二〇〇〇年代以後，隨著資訊網路的進展，大家開始關注顧客體驗，更重視以人為本的體驗價值，設計中「事件」的比重漸漸拉高。另一方面，環保設計也成為一大潮流。環境問題成為設計的對象，由此延伸，現在我們看到的各種社會課題，皆有藉由設計來解決的企圖。目前設計除了實現SDGs之外，也被寄與厚望，希望能成為一股「改革社會」的力量。

諸如上述，隨著時代的演變，設計也呈現出各種變化。日本經常受到這些趨勢的影響，因此現在的日本社會也開始將目光朝向「帶來社會改革的設計」。促成這種潮流的一大轉捩點，我想應該是東日本大地震。包含核災問題在內，這場災害或許形成了巨大的典範改變，帶給我們一個更加要求正確執行對的事、不允許謊言的社會。

正確執行對的事，代表了一個企業發展各種活動時，帶著誠摯態度在面對人類、社會和地球。在當代工業社會中，如果一個企業不具備這種正確態度，將不會被時代所接受。當然，過去企業也都推行過社會貢獻活動。但是除了ＣＳＲ（企業社會責任）或者藝文贊助之外，我認為當代也要求企業的本業必須對社會做出對的事，否則這種企業活動將無法成立。

解決地球問題的手法

長久以來，設計都以物件為主要對象。但時至今日，設計已經漸漸成為備受矚目的「改變社會的企劃力量」。重新探問既有事物應有的樣貌，改變框架，「重構框架」＊開始成為一種設計力量。帶著這樣的認識來看世界，將可以運用設計具備的力量，對地方的問題開始提供「正確」解方。

接下來這個例子或許很難聯想為設計活動，讓我們來看看孟加拉鄉村銀行（Grameen bank）的案例。孟加拉鄉村銀行不僅對無法提供土地

＊重構框架（Reframing）：擺脫某些事物的框架（Frame），套用不一樣的框架。從不同於過去想法的角度來著手，改變觀點和解釋，導向正面的方向。

等擔保品的貧困階級提供融資，還實現了極高的還款率，樹立起穩定的商業模式，因而成為熱門的討論話題。這是一種銀行兼組織的框架重構，也是意義重大的社會改革運動。孟加拉鄉村銀行兼顧社會影響和事業永續性的機制，獲得舉世讚賞，榮獲二〇〇六年諾貝爾和平獎。

類似這種「正確」的活動，正在日益增加當中。追求經濟利益的同時，也嘗試解決貧困或環境等社會問題的投資，我們稱之為影響力投資（Impact Investment），目前在開發中國家等地相當蓬勃。在這些行為中，設計發想也扮演了極重要的角色。另外，透過設計，對於所謂BOP（Base/Bottom of the Pyramid）的低所得階級能夠有何幫助，也是目前極受關注的領域。BOP，也就是金字塔底層，指的是一天以兩美金以下生活、經濟貧困的人。為這些貧困階層提供可將泥水變成飲用水的獨特攜帶型淨水器「生命吸管」（LifeStraw），或者太陽能充電的手提式燈具等，種種透過設計來改變社會的嘗試，都吸引了極多關注。

由WDO（國際設計工業協會）舉辦的「世界設計影響力大獎」（World Design Impact Prize），也是一項肯定設計力量改變社會的獎項。過去的獲獎作品有在非洲等水源不足地區搭起如巨大蜘蛛網般的布

幔、收集朝露的代替水源設備，或者供地區居民共同使用的廚房等等。後者其實就是一種野炊站，可以由當地人進行簡單的保養、修繕、操作，並且可以利用當地即可取得的材料來組裝。這些獲獎作品都是為了解決社會問題而發想出的創造性提案。在此脈絡的延伸，現在WDO也以設計在SDGs的嘗試為主，積極推展活動。

World Design Impact Prize 2016 / Warka Water

國際設計工藝協會 (WDO) 自二〇一二年起頒發世界設計影響力大獎，針對從地球觀點提升生活品質的作品給予獎項。這個作品「Warka Water」是由設計師阿圖羅維托里（Arturo Vittori）所發想，無需電力即可收集大氣中的霧氣雨露，製造出飲用水的裝置。在水源問題嚴重的非洲等地發揮了極高的功用，獲得好評。

http://www.warkawater.org

讓我們將時間稍微往前拉。即使在商業主義思維較強的美國，也看到了因應社會課題的現象。其中維克多・帕帕奈克（Victor J. Papanek, 1923-98）更以其在一九七〇年代的著作《為真實的世界設計》（Design for the Real World），在全世界掀起一陣旋風。他認為「設計的力量不應該發揮在刺激有錢人的消費，而應該為社會貢獻睿智」。在當時的美國，這也是一種提倡為BOP而設計的想法。就算排除一切造形之美，也想單純追求「對的事」。當時的產業界、設計界對這種想法出現極大的反彈，但無疑地，這正是現在盛行世界「實現社會應有面貌的設計」的源流。一九六二年，生物學家瑞秋・卡森（Rachel Carson, 1907-64）出版《寂靜的春天》（Silent Spring）[*]警醒世人，人類已經對地球環境造成無可挽回的惡劣影響。隔年，美國制定了規範廢氣排放的《空氣清潔法案》，大眾漸漸開始面對環境問題，和自然破壞的現狀。

之後經過漫長時間，終於迎來工業社會潮流追隨社會正義的時代。

此時設計所具備的創造性發想力，可以在解決課題上扮演要角。設計的解決能力，可以結合活用科學技術的工學手法，以及透過機制來改變社會的制度手法，還有運用溝通訴求人心的意識手法等，進行完整而全面

＊《寂靜的春天》：一九六二年出版，瑞秋・卡森的著作。透過一個聽不見鳥啼的春天，控訴人類濫用化學藥劑導致自然破壞、人體遭到侵蝕之可怕影響。身為海洋生物學家的作者以其身受信賴的廣泛知識和洞察力提出警告，深受世人注目，可說是改變歷史的二十世紀暢銷書之一。

的佈局。正因為如此，現在大家才會期待在各種計畫的上游就導入設計，誕生出新的解決方案。

設計是愛的表現

關於設計與解決社會課題的關係，自學生時代以來，我受到小池岩太郎（1913-92）極大的影響，他的名字正是 GK 公司名稱的由來。小池主張，「設計就是思考」。關於社會上各式各樣的事物，去思考何謂「正確」，並且加以落實，他認為這就是設計的真諦。

同時小池也說過，「設計是愛」。在他的著作《設計二三事》（デザインの話）曾經介紹過一個小故事，他看見負責打掃的婦人，很辛苦地清潔一個過度裝飾的豪華煙灰缸，因而設計出造型簡單又方便攜帶的款式。

另外，他還以明治神宮前的天橋為例，在大家普遍認為天橋是解決交通意外的好方法、給予讚賞時，他提出天橋在文化、景觀上衍生的問題。之後小池看到東京都公車車體變更顏色，提出「顏色視覺公害」*的說法，讓車體再次改變為目前我們看到的顏色。當時就讀研究所的我，也曾經

*顏色視覺公害：一九八一年，過去白底藍色的東京都公車，車體改為黃底紅條紋。小池岩太郎對此提出批評：「行使首都的公共交通工具如此形象實在太糟，車體用色接近 JIS 中安全色彩所定義的『危險』和『注意』色，對於這些顏色原本的功能，可能產生干擾。」他發起「公共色彩研究會」，向當時東京都知事提出改善建言，最後改為目前我們看到的黃綠色和白色車體。

90

以研究室的名義交出提案，參與原案製作。這些起心動念都是因為小池的「愛」不僅止於個人層級的關懷體貼，而更擴大為對「社會之愛」、「人類之愛」。如同前述，小池曾經參加過 icsid 第一屆大會，深切感受到設計在社會上的必要性。換句話說，對社會「做對的事」，就是一種「愛」。而這與現在我們所需要的設計，正有著深切緊密的關係。

從現代設計起源到現今的國際設計運動，都共同存在著「面對社會的正義」理念。這無疑就是設計原本應該具備的功能之一。假如不以正確形態來提供正確事物，將會無法被社會接納。我們現在已經意識到，不能再坐視不管，環境問題已經嚴重影響地球，因此現在也需要懂得如何正確運用設計。威廉·莫里斯過去腦中夢想的社會改變，終於漸漸化為現實，獲得大眾接受。世人對設計力量懷抱著莫大期待。

第三章

設計的社會使命

一　從道具到本質價值

美的民主化

GK設計的設立初衷，是希望成為類似包浩斯的「社會性運動組織」。我們自創設時期開始，便自稱為「GK工業設計研究所」，希望奠基於研究，透過設計，實現更好的社會。這些活動的原點，始於GK創始人榮久庵憲司就讀東京藝術大學時，在學校大門前派發一張寫著「對工藝教育之批判」的闡釋文。榮久庵並不認為藝術作品教育只提供給少數有興趣的人，而應該傳授，如何為廣大民眾創作道具。這種想法也延

前面我們提到了設計與「經營」的關聯，還有國際設計重視如何面對「社會」等現象，這也成為今日GK設計集團活動的背景。在本章中將為各位說明我們過去「如何思考、如何行動」，讓各位了解所謂「GK思想」代表的設計態度。我們的信念核心是追求設計的基本價值，也就是「Design for Essential Values」，這也已是我們現在的行動規範。

94

伸為日後GK提倡「物件民主化」、「美的民主化」之活動主題。

「物件民主化」這個想法，起源自戰後日本物資極度缺乏的生活中，期待藉由充實物件，打造出豐足生活。這或許也起因於戰敗後接觸到美國驚人物資受到的衝擊。榮久庵經常說起他第一次看到美軍吉普車時心中的震驚。吉普車澈底講究功能又兼具帥氣外觀，讓他深受震撼。他還說到自己對於當時刊載在《週刊朝日》上的美國漫畫〈白朗黛〉（Blondie）描繪的世界感到神往，在那裡看到了當時的日本從未見過的家電等豐富物件。這種憧憬，刺激他日後希望藉由當時以量產為前提的工業設計，來拯救社會的想法。

而隨著社會逐漸成熟，GK開始提倡「美的民主化」。當人們擁有足夠的物品之後，將會追求更加富足的生活。而實現富足生活的力量就是「美」。這裡所說的「美」，並不是單指外觀形體的美麗，「美」是一種包含所有理想價值的思考方式。「美可以拯救世界」，榮久庵是這麼想的。

這個理念長久傳承下來，直到現在「美的民主化」也一直存在GK當中。晚年，榮久庵經常會說起「希望設計成為民眾心中的藝術」的想法。延續「美的民主化」這種想法，他希望當代這並不是指要擁抱「民藝」。

社會中的設計，能提高到藝術的層次。現今的設計逐漸不容易看清物件的價值，此時這句話對我們而言，依然是個犀利的提問。

「物中有心」

當故鄉廣島因原子彈的爆炸化為一片焦土時，榮久庵感到一股「悲壯的虛無」。這種空虛感化為他「希望用物件來拯救社會」的心願，也延續為之後的「物件民主化」。在全然的喪失感中，產生對物質充足、生活豐足的強烈渴望。

於此同時，當他接觸到在焦土中化為殘骸的物品道具時，也聽到一股「呼救聲」。「道具的吶喊」，代表從中可以看到心，這連接到他後來接近性靈說的「物中有心」思維。然而，或許有人會對無機人工物件竟然具備「心」的想法，覺得有些突兀。那麼如果把「物中有心」這個概念換個方式，理解為「假如我們認為物中有心，或許眼中看到的社會也會隨之不同」，或許比較好懂。以汽車為例，我們或許能夠試著想：「汽車沒有要殺人的念頭」、「汽車不想要汙染環境」、「汽車想給人帶來夢想」、「汽

96

車希望帶來美麗的風景」。假如能感受到「無機人工物＝物件」汽車「發自內心的願望」，就自然能知道我們該做什麼。換句話說，這就是存在於每個物件背後對「本質價值」的渴望。

由上可知，ＧＫ設計集團的行動規範是由榮久庵的思想所形塑而成。

也可以說，這是一種「物件」創造一切生活的「道具思維」。榮久庵認為「所有的物件皆是道具，建築、服裝、人工物都是道具」。「道具」寫作道之具（按：道の具），其中蘊含著道精神。關於這個定義，他本人曾在眾多著作＊中提及，在此不再贅述。簡單地說，「道具」除了是「自立存在的人工物＝物件」；同時「道具」也是具備「心」的存在。如果從「物件發自內心希望的事」來思考，其中必然包含一個由物件所構成的社會必須具備的「事件價值」。

因此「物中有心」這種想法，不僅是思考「物件」的思維，也是思考「事件」的思維。同樣地，思考「物件之美」，也就等於在思考「事件機制」。ＧＫ設計集團現在致力於「追求本質的設計／Designing for Essential Values」，這正是以充滿物件的社會環境為前提，進行的整合性努力。換言之，「追求本質的設計／Designing for Essential Values」

＊榮久庵憲司著作：《道具考》SD 選書 42，一九六九年鹿島出版會；《道具的思想》，一九八〇年 PHP 研究所；《道具論》，二〇〇〇年鹿島出版會。尚有其他多本著作。

就是用今日的觀點來重新詮釋何謂從物件中照見心性的「道具思維」。延續「物件民主化」、「美的民主化」等主張，這也可以說是一種「價值民主化」。從某方面來說，與SDGs也有相通之處。SDGs提倡的「不遺忘任何一個人的社會」，正是「價值民主化」的顯現。

為了「更好的社會」而設計

過去GK致力於感受物件之心，不斷創造出新的世界觀。其中也始終包含著我們對社會的真摯眼光。藝術評論家川添登（1926-2015）在GK創立五十周年時曾經說過：「GK堪稱是現代工業社會中的良心。」 *

這代表了GK並不只為工業社會的經濟結構而服務，更希望透過我們的活動「實現更好的社會」。這確實與現代設計的思維相互貫通，正如同包浩斯，企圖讓自己成為一個能對社會發揮功用的運動主體。

基於這樣的態度，GK早在「社會議題」詞彙出現之前，就已著眼於社會設計的重要性。現在已成為國際標準的點字磚等視覺障礙者導引系統，或者藉由迷你車共享系統，來建構起社會的交通基礎架構等等，

*川添登在一九八三年講談社出版《GK的世界》序文中寫道：「…… GK在戰後日本的工業設計世界中，經常扮演著運動的核心角色，發揮指導功能，更企圖透過其設計成為工業日本的良心……」。

我們都早在半世紀前便開始提議。GK從創業時期開始，就是一個不斷對社會提出倡議的組織。我們以類似學生新創的型態起步，以當時在設計比賽金字塔頂端的「每日設計大賽」獲得的獎金，作為GK最初的資本。在「道具論」的原型、以建築界為主體的代謝派運動＊中，我們也是工業設計界中唯一的參與者，提倡透過道具來創造都市空間。這種堪稱「導正世風」的態度，正是GK作為一個社會運動主體的最大特徵。

GK從創業開始，便帶著關注社會的目光來面對設計。這也的確影響到現在GK追求「正確設計」的態度。設計肩負著帶來「更好社會」的責任。

＊代謝派運動：一九五九年由黑川紀章和菊竹清訓等日本新銳建築師發起的建築運動。運動名稱取自新陳代謝，希望能因應在高度經濟成長時期中，日本的人口增長和都市的急遽發展、膨漲。代謝派相信空間或功能會變化的「生命原理」，能支持未來的社會及文化，因此發想出一種如同老舊細胞跟新細胞的替換般，在住宅發生功能變更或者老舊的現象時，進行汰換以因應社會的成長和變化，達到有機成長的都市和建築。黑川紀章的中銀膠囊塔（1972）便是一例。

GK-0（1973-1978）

這是 GK 極具代表性的自主研究之一。也可以說是現在世界各地逐漸進入實用階段的共享迷你車構想的原點。基本上僅容兩名乘客乘坐的迷你車，以運用共通平台的多目的發展為前提，還提及了補強「最後一哩路」的電動滑板車，難以想像這竟是相距半世紀前的提案。於一九七八年獲得每日 ID 獎特別主題特選。

GK設計思想的根柢，有一種「為了社會、為了眾人」的使命感。「希望透過設計創造更好生活」的想法，是一種能上溯到包浩斯的思維，現在的GK也承繼了這種精神。

Designing for Essential Values

「道具」這樣的想法，除了展現實體物件該有的樣子之外，也蘊含了「物中有心」的思維。換個說法，這也是一種相信物件本身知道何謂「事物本來該有的正確樣態」的想法。這裡所說的「該有的正確樣態」，除了是現代設計的方向，同時跟GK致力於「追求本質的設計」這種初衷，也有相符之處。無論設計的對象為何，我們都要先針對「歸根究底，所謂○○究竟是什麼」這個問題，經過徹底的思考與討論，來尋找「該有的正確樣態」。這種「該有的正確樣態」，就是物件「本質價值」的體現，也正是GK所追求的「追求本質的設計／Designing for Essential Values」。

那麼在這裡我們要問，所謂的「本質」究竟是什麼？「本質」是這個對象不可或缺的條件，是讓該對象成立的自我特性。但「本質」原本存在於對象的內在，我們卻往往不容易看清何為真正的骨幹。這是因為受到這個對象物的表象所掩飾，讓人不容易看見「本質」。有時那些表象可能是物件的外表，也可能是功能。我無意陷入意義論的陷阱中，但人們經常會被對象的符號性牽著鼻子走。

讓我說得更具體一點。比方說「相機」，它的本質是什麼呢？大家或許會覺得，當然是「拍照」，但真是如此嗎？「拍照」是這個對象的「功能」。那麼相機為我們的生活帶來了什麼？思考這件事時，不妨想想「照片」的意義，這當然有很多答案。建築工地的「照片」，目的在於「記錄」。但對攝影師來說，照片是一種「表現媒體」，必須具備「藝術特質」。但是對大部分人來說，「照片」就意味著「創造回憶」。同樣運用相機這個物件，對建築工地的監工來說這是「記錄裝置」，對專業攝影師來說這是一種「表現裝置」。而對大多數人來說，相機則是一個「製造回憶的裝置」。相機可以幫助我們擷取與重要的人共渡的時光，永久留存。可是設置」。

計相機（包含就廣義來說的功能設定或者使用方法、應用程式和網路運用等設計）時，如果單純追求「拍攝照片用的裝置」該有的功能和造形，就不算是掌握住相機的本質。假如換個角度，從「製造回憶的裝置」的方向來思考，相信答案一定不只一個。

當我們這樣思考時，就會回想起「物中有心」這句話。相機想必會希望能「正確拍攝出對象」成為「無限延伸的自由表現手法」，「讓愉快的回憶留下美麗的畫面」。把這種「道具思維」，視為「追求道具的本質」，並且以組織創造力來整合重組，就是我們所稱的「Designing for Essential Values」。

存在於高次元的本質價值

在相機的例子中，我們找出了存在於物件背後的高次元＊價值。高次元的價值是指超越物件直接具備的實質價值（拍照），來到更高層次之物件意義上的價值（製造回憶）。這種設計手法可說是本於烏爾姆造型學院所發想出來的「元設計」（metadesign），進一步用整體性眼光看待現今

＊高次元：MetaDimension。meta 這個字首有「高等」、「超越」、「在～之間」、「包含～」與「～之後」等意思。

在這裡所稱高次元價值或 metadesign，不同於一九八〇年代廣受注目的產品語意學（Product Semantics）。產品語意學是一種從物件功能，或意義的脈絡來引導到「形態」的思考方式。例如對象若為收音機，便以具體的形狀來表現電波波形或聲音的擴散。這就如同後現代運動引用現代設計的歷史性及意義，卻又企圖擺脫抽象性和普遍性。這些都僅止於「形體」的再建構，並未著眼於設計更廣範圍的「機制」。

環境問題，企圖由更高層次來解決問題。而從高次元來發想，與讓對象客觀化後再次詮釋的「框架重構」思維也有共通之處。

而現在「本質價值」已經超越了物件的屬性，必須放在社會期待的脈絡中思考。就算不舉出 SDGs 的目標，我們也可以發現要將每個物件視為單獨的存在已經愈來愈困難。物件的背後，有使其成立的經濟系統、與資訊網路連接的多樣軟體，還有從材料調度到廢棄、再生的環境循環，另外還有使用該物件社會中的文化特殊性，交雜了各式各樣社會因素才得以成立。這種時候的設計師並非以往狹義「d」的設計師，而必須具備廣義「D」的設計能力。也就是不單純進行「將功能或意義形態化的設計＝ｄ」，而必須從事包含對象物具備的關係性在內，「體現價值總體的設計＝Ｄ」。

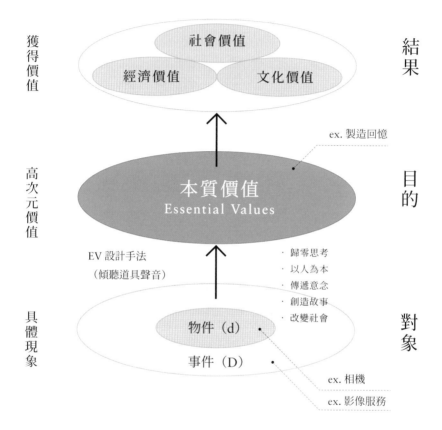

本質價值的結構

創造本質價值的設計以什麼為目的、企圖獲得什麼？從物件到事件的具體設計行為背後，存在著從高次元來掌握設計行為，創造本質價值的手法。這也可以稱之為一種「傾聽道具聲音」的行為。最終的結果，獲得了「社會、文化、經濟」這三種價值。

追求這種蘊藏在物件內部的「本質價值」，結果將會產生後文所提及的「經濟價值、文化價值、社會價值」。標榜創意產業的ＧＫ，也希望成為價值創造產業的實踐者。

當代社會是一個不容易看清楚事物本質的社會。正因如此，我們認為必須在多樣的光譜中思考對象的「本質價值」，回歸原點、開拓未來。

二　ＧＫ的組織創造力

扮演引擎的「運動、事業、學術」

「運動、事業、學術」這三件事，是ＧＫ長年以來傳承的行動規範原點。而其中放在第一位的便是「運動」。也可以說創立ＧＫ的意圖，便是希望藉由成立「ＧＫ工業設計研究所」，成為類似包浩斯的社會性運動主體。當然，我們是經營創造產業的業者，也不斷透過我們的活動對工業社會發展做出貢獻。但我不禁認為，將重心放在「運動」上這種態度，正是ＧＫ之所以成為ＧＫ的獨特之處。

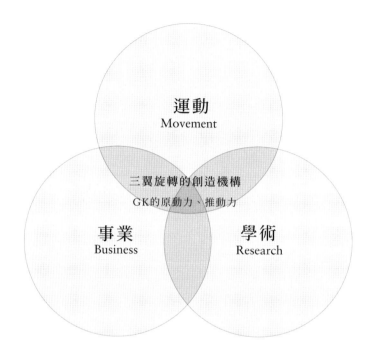

三翼旋轉的創造機構「運動、事業、學術」

「運動」：將設計對生活文化帶來的變革確立為一種職能，對社會廣而告之的活動。

「事業」：將運動理念具象化為實際設計，提供給社會的行為。

「學術」：將設計行為的意義和價值進行客觀的文字化，與社會共享，並且進一步深化的行動。

三者不斷連續旋轉，成為 GK 的行動規範，也是持續推動活動的引擎。

所謂「運動」是指設計運動，除了是透過設計推動社會改革的運動，同時在創業時期也是一種提升工業設計地位的運動。這兩件事乍看之下似乎屬於不同層次，但如果社會上對於「何謂工業設計」沒有正確的認知，那麼設計的使命也難以實現。由此看來，兩者其實緊密相關。

GK的企業文化極具特徵的一點，便是我們有組織地參與日本工業設計師協會等各種日本設計團體的活動，也在國際工業設計協會（舊icsid／WDO）的活動中扮演核心角色。另外，我們也一直是推動日本設計機構和世界設計機構（Design for the World／DW）設立等設計運動的核心。現在icsid已經更名為World Design Organization（WDO），在這樣的變化中，DW的活動想必具有一定的影響力。

設計運動的意義，便在於諸如上述對社會闡述設計的價值。設計可以提昇生活品質，解決社會問題，帶給我們富足的心靈。為了讓更多人認識到設計原本具有的功能以及可能性，我們必須發起「運動」。而這樣的「運動」同時也是對更美好理想的一種「想望」。追求未來社會該有的面貌，這就是我們所謂的「運動」。

接著談到「事業」，這是指將「運動」理念，實際以具體設計提供給社會的行為，也是與商業連結的部分。我們每年經手超過三百間企業的設計開發，已成為二十世紀後半，世界最大的獨立設計企業。我們服務的領域以工業設計為主軸，還涉及視覺、環境建築、互動等所有生活面向。就這個層面來看，GK很明顯已是一個從事「設計業」的整合企業體。但這並不是單純為了擴展事業進行的多角化所形成的結果。可說因為我們以「更理想的社會整體性」為目標，所以必然地走向了整合一途。

而透過這些活動產生出的各種成果，經由生產或建設等過程，落實在社會中，結果也漸漸改變了整個社會。我們心目中理想的社會，透過設計受到考驗、驗證。另外我們自行營運的GK商店也是類似莫里斯商會般，自行體現理想的行為。

所謂「學術」可說是一種客觀地將自己的工作化為文字，深化其意義和價值，向社會拋出提問的活動。透過學術或研究，讓社會上更了解設計和道具的意義，使設計成為一種共通語言、一種活動的力量。

GK一開始將自己定位為工業設計研究所。之後我們以GK研究所

之名，進行各種道具研究，還促成了道具學會的設立。自創業以來的留學制度，也幫助許多優秀人材赴海外求學。從GK畢業的人，有許多都在設計學會或大學等教育機構執教鞭。GK被認為是一個設計師、研究者輩出的機構，學術性很明顯是GK的特性之一。

透過「學術」釐清的事物，可能會成為「運動」的新主題，又進一步連結至體現該主題的「事業」。「運動、事業、學術」持續不斷的循環，成為推動GK的引擎。我們將此稱為「三翼旋轉結構」，視為GK活動的基本型態，直至今日。我們認為設計職能不僅涉及商業，連帶背負著更大的責任，「三翼旋轉結構」也與這種使命感相連，從設立初期便一直存在GK設計集團當中。推動「運動、事業、學術」循環結構的就是組織創造力，也正是GK身為一間綜合設計企業的獨特長處。

組織的整合性

前面我們提過，「生活包含了一切的整合」，為了設計生活總體，

110

GK也打造出整合性體制。在因應多樣專業的同時，我們基於「運動、事業、學術」進行整合。

近年來各設計領域的自身範圍逐漸在擴張，也出現了相互重疊的部分。對於難以靠一個設計領域或手法來解決的困難課題，GK認為必須要因應專案來組成團隊，於是要求集團內具備「嶄新整合性」。所謂「嶄新整合性」是指除了靠固定組織（集團各公司）複合體之外，依據專案結合集團內外最適合的知識和技能，機動性地組成最佳體制。對於無法單由特定設計領域解決的課題，假如擁有跨領域的靈活網路，就有可能多方嘗試各種解決問題的手法。

例如以交通系統為主軸的地方振興專案，需要整合環境、產品、溝通等多種領域。這種時候多領域專家在緊密合作之下同時並行，才能提出迅速又細緻且強而有力的提案。機動性組合各種智慧和觀點，才有可能涉入過去並非設計對象的領域，或者提出前所未有的產品或服務，解決新課題。結合不同知識智慧、變更團隊組合，得以讓我們對同一個課題有嶄新價值的提案，也更能提出貼近本質的解決方案。

有機的網絡

要實現有價值的解決方案，平時就必須強化有機的網絡連動，為此我們也一直致力推動更靈活的機制建構。

現在ＧＫ設計集團的活動領域總共有「產品設計」、「交通設計」、「環境設計」、「溝通設計」、「設計策略」與「設計工學」等六大領域。包含海外據點，集團中總共有兩百多名設計師。其中也有多位具備多樣智慧、經驗、技能的專家。當然也有不少足以跨越多種領域工作的人。這些專家可以在每個專案中組成最適合的團隊，而且組合方式可說有無限的變化。

在設計業務中，我們必須處理的不只是功能、結構，業務計畫等可以一定程度化為文字來共享的元素。其中包含了許多諸如企業組織的風氣，地區或集團的歷史、生活文化，人的感覺、情緒等，這些都是難以定量化、語言化的元素。在共事中處理這些三元素，無法簡單地系統化，更重要的是考量到人性層面的團隊合作。我們需要在團隊中共享深層理念，同時也結合不同觀點。

112

ＧＫ設計集團可以順暢執行跨領域合作，產生出迅速確實的成果，仰賴整個集團共享著許多理念跟價值。儘管工作內容本身可能完全不同，但是對設計工作的態度、設定目標的方法、衡量企畫及設計品質的水準等，每位第一線的員工都共享這些核心部分，更重要的是我們共享最根柢的價值觀，而形塑ＧＫ設計集團思想的，當然就是前述的「Essential Values」，「從本質出發」這樣的思考方式。

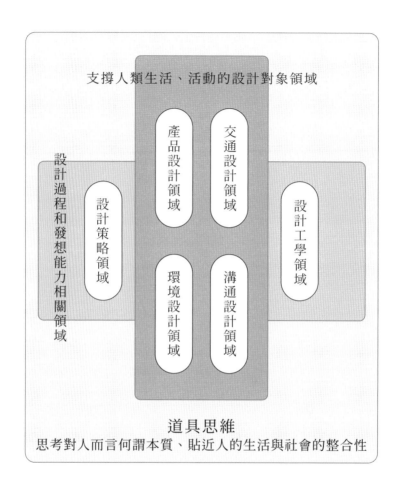

GK 設計的六大領域

呼應逐漸擴大的設計,從設計上游到工程端,皆以整合設計手法來推動。

創造發想的機制

我們對設計要求「從本質出發」的態度，不僅在日常業務中落實，在集團內也透過各種活動來深化扎根。

平時我們每週一會舉行所謂「週一展廊」的活動，除了讓各部門發表最新的工作，也會讓大家把自己的成果貼在公司牆面上，彼此批評指教。現在大家都在電腦上作業，往往連隔壁的人在做什麼案子都不知道，我們刻意製造機會讓作品受到其他設計師品評，目的在於引發自由討論，提高工作的品質。

GK 展廊

以所有員工都參加為前提的「公司內部研討會」。這項活動奠基於 GK 的研究風土上，儘管有時會改變型態，但依然持續了數十年。對所有員工來說都是充滿刺激和發現的寶貴一天。

另外，我們還有全公司參與的大型活動「GK展廊」。這是定期舉辦、耗時一整天的公司內部研討會。每次都會因應時代決定主題，針對現在的社會動向，讓大家發表自己思考的結晶，往往能超越設計專業領域，進行熱度極高的激辯討論。

在集團董事或同事面前進行發表，有著不同於面對業主時的緊張感。準備經得起討論壓力的發表也是一種訓練，可以學習如何妥善說明自己的設計。彼此帶著嚴厲的眼光深化思考，砥礪設計，這是我們創立以來不變的傳統，也是支撐整個集團風土的文化。

設計創造的三種價值

我們透過追求這種「本質價值」，希望產生出什麼？GK認為，透過設計可以創造出「經濟」、「文化」與「社會」這三種價值。

首先是「經濟價值」。如同第一章所述，設計已經在當今的經營策略中扮演極重要的角色。設計可以幫助製造業提升銷售業績，也能夠協助公共事業帶動地區活化，或者產生經濟外溢效果。另外關於品牌策略的

建構跟執行，還有基於這些策略創造出綜合經驗價值的服務設計，也已經涉及了企業或組織的事業方針骨幹。這些不僅能帶來直接的業務成果，也對提升企業價值有所幫助。作為一種成為經營助力、創造「經濟價值」的嶄新推動力，設計已經是日益重要的存在。

另外還有「文化價值」。在創造經濟價值之前，其實設計的原點是一種文化活動。我們的日常生活形塑了生活文化。在人類漫長的歷史中，受到地區、風土，以及社會體制本身的影響，在世界上誕生了各種多樣的文化。如果說設計打造了日常生活的整體性，那麼設計也可以說是一種形塑生活文化的行為。設計為我們帶來接觸新道具的機會，促進嶄新的人類活動，給我們的生活風景帶來改變。站在設計原點的「文化創造」，是一種永遠不會消失的普世價值。

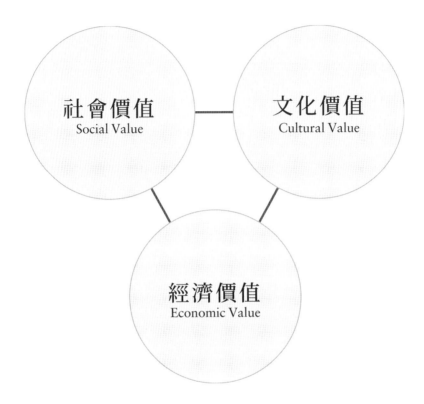

設計產生的三種價值

設計是創造新價值的「價值創造產業」，創造出「社會、文化、經濟」這三種價值。

「社會價值」解決現今的社會課題，開拓未來的世界。

「文化價值」創造更好的生活文化，帶來能貼近人心的感動。

「經濟價值」創造能推動社會活動和企業活動的經濟價值。

時至今日，在設計當中更為顯著的重要性則在於「社會價值」。現代社會每天都在面對各種不同的課題。世界的環境問題、人口問題、糧食問題、難民問題、恐怖攻擊等，每一種問題都必須要有能站在全球觀點的解方。另外在日本國內，我們也面臨著少子化、超高齡社會、都市更新等許多亟待解決的問題。當今的日本最急切的問題，應該是如何因應「災害」。因東日本大地震深受重創的社會，至今還不能說已經完全恢復。

再加上氣候變遷帶來的極端氣候，這些現象都需要人類盡早作出因應。

在這個必須重新思考生活價值、重新探問物件價值的時代中，設計究竟能扮演什麼角色？東北的悲劇也是讓我們重新省思設計價值的機會。透過設計來回應聯合國所提倡的SDGs，可以說是現在國際設計運動中最大的主題。

因應各種社會課題，眾人無不期待設計所具備的發現和提案能力，可以催生出有效的解決方法。這不僅可以給當代社會帶來大家所渴求的寧靜平和，更是設計跨越世紀的目標，也就是「用設計實現更好的生活」的最佳體現。

GK設計集團在「運動」、「事業」、「學術」這三行動規範下，一直

120

是一個具備組織創造力的整合設計企業體。作為一個創造價值的「創意產業」，我們追求「本質價值」，不斷產生出「經濟」、「文化」、「社會」這三種價值。這正是ＧＫ的姿態，也是ＧＫ的根基力量。

創造本質價值的五種觀點

接著讓我們來看看身為一個擁有組織創造力的「創意產業」，GK如何實際執行設計。除了可以看出GK對設計創造的想法，也能了解GK面對「創造物件」和「創造事件」時的一貫「風格」。

如同第三章所述，我們透過設計，不斷追求事物的「本質價值」。找出事物背後的「高次元」價值，並且將之具體化。這時我們立足在什麼樣的觀點在思考？以下舉出幾個具體案例，講述我們導引出「本質價值」的觀點，這也是在設計過程中達到「高次元」的手法。同時，與GK所提倡的「物中有心」，傾聽物件聲音的「道具思維」也有相通之處。

我們在追求「本質價值」時，帶著下列五個觀點。

・第一「歸零思考」：不以先入為主的觀念看待任何事物，從零開始思考，催生出全新的設計。

・第二「以人為本」：以人類為中心的思考，從過去到現在都是我們設計的原點。

・第三「傳遞意念」：透過這種發想手法，展現出設計師寄託在設計對象上的精神。

124

・第四「創造故事」：來自物件高次元的發想，能創造出新的價值。

・第五「改變社會」：設計是打造更好社會的行為，即使不回顧現代設計的原點，社會觀點也是現今設計的必備事項。

我們認為從這五個觀點來從事設計，將可創造出「本質價值」。

一 歸零思考

設計師的責任在於「引導使用者發現自己也沒能注意到的內在需求，賦予機能，化為有美感的形體，創造社會關係」。最終我們希望能給社會帶來更好的生活以及富足的心靈。因此，「從本質出發」來思考事物便相當重要，藉此可以創造出物件與事件的嶄新關係，也能孕育出長久不墜的經典概念。

長年以來，我們整體 GK 集團都共享著這種「歸根究底」的態度。

無論面對任何主題，我們都會從「歸根究底，所謂○○究竟是什麼」，從零開始思考。正因為徹底執行這種真摯的態度，才能產生出 GK 獨特的世界觀，上溯到物件或事件的真正本質，思考「歸根究底人到底想要什麼？」，這才是尋找使用者的真正需求，最重要且不可或缺的方法。這種「歸根究底」的態度，也可以說是「歸零思考」的設計方法。設計也是一種從無到有的創造，儘管受到許多要件限制，我們依然必須回歸物件本質，重新思考「這麼做是否正確」。

依照這種方式產出的設計，可以創造出前所未有的嶄新道具「原

126

型」。而在歸零思考下，也能夠發展出強而有力「具象徵性」的造形，並且進一步將賦予對象的「意義」化為形體，從無到有，催生物件。不受過去前例的拘泥，思考內存於對象的物件本質，從零開始創造。這種設計行為就是ＧＫ的基本精神。

桌上醬油瓶 1961 年
Tabletop soy sauce dispenser

食品業界首見的桌上容器，桌上醬油瓶。過去裝在兩公升大瓶中搬運的醬油，
開始得以用工廠出貨時的容器直接在店舖銷售，並放上餐桌使用，極具劃時代
意義的作品。這個產品也大幅改變了之後商品流通的型態，可說打造出一種原
型。消費者從此再也不需要費事將醬油從兩公升瓶中倒出換瓶，形成一種新的
生活方式。經過數度試作最終完成的革新設計，將注口斜向截切，讓醬油不再
沿著瓶身垂滴。一九六一年誕生至今，依然受到世人喜愛，容易握持又美觀的
設計深受好評，已成為紐約現代美術館的永久收藏。

業主：野田醬油株式會社（今：龜甲萬株式會社）

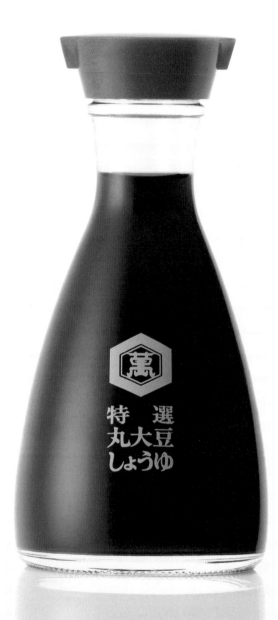

行動電話 「TZ-803 型」1989 年
"TZ-803" mobile phone

行動電話的原型「TZ-803 型」，是第一支普及款行動電話。不同於過去肩揹的特殊業務用電話，開拓了可以攜帶電話走動的新世界。進行這項設計時，GK 企圖對日本電信電話公社時代的黑色話機進行巨大技術革新，期待推出「極致的標準設計」。造型簡單而直接，卻又澈底追求形體之美，形成了普世通行的現代設計典型。之後 GK 還陸續設計過呼叫器和數位型行動電話，參與「行動通訊未來構想」等計畫，打造出現在智慧型手機的企劃構想等行動裝置的原型。

業主：日本電信電話公社（今：株式會社 NTT DoCoMo）

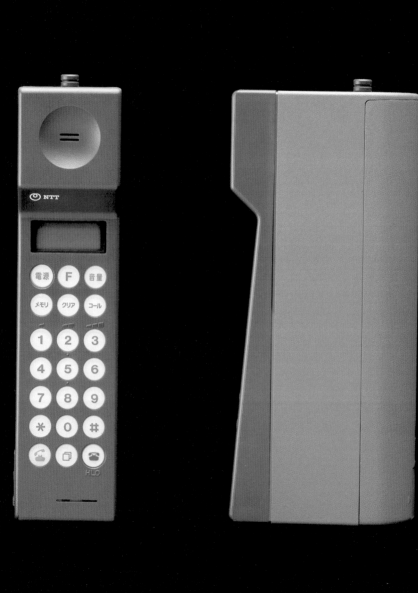

郵政省郵筒開發 1996 年
Development of public mailboxes

明治以來首次進行郵筒統一規格的變更，進行系統化整體設計。因應郵件大型化而加大投遞口，以及基於通用設計觀點，將投遞口改變為兒童及輪椅族群方便利用的高度。原本也嘗試隨附郵票自動販賣機，但最後僅止於試作。試作時的色彩，考量到側面從遠方的辨識性（紅），還有前方資訊刊載（銀灰）等前提，原本為雙色設計，不過最後還是選擇了現行的全紅色。除此之外，GK 還參與了警視廳投幣式停車計費器、JR 東日本自動剪票系統、ETC 閘門標準設計等，與基礎建設相關的公共標準之原點。

業主：郵政省（今：日本郵便株式會社）

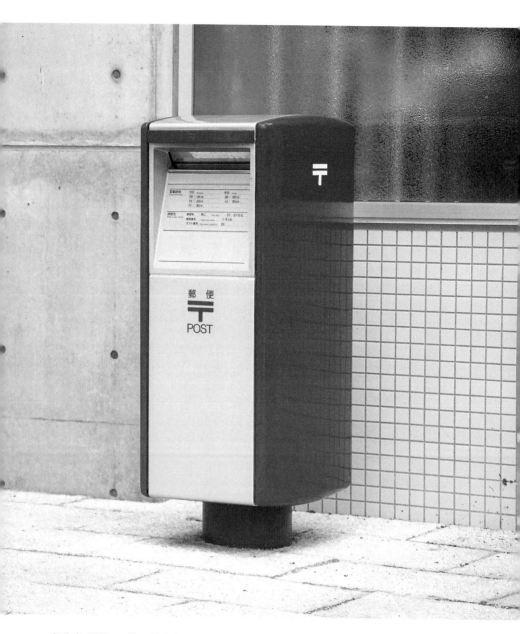

郵政省 郵筒 11 號、試行版顏色
目前使用的顏色，將投遞口以外改為紅色。

西新宿標誌計畫 「標誌環」1994 年
"Sign Ring" signage project for West Shinjuku District

高樓林立的新宿副都心地區，在都市更新後形成棋盤狀街道，行人往往會迷失自己的方位。於是我們設計了這個標誌環，希望成為都會地標，凸顯出副都心區域。原本的計畫希望在該地區設置四處，但很遺憾未能實現。標誌環包含了交通燈號、標誌、照明、車輛偵測等各種功能，讓雜亂無章的十字路口景觀美麗收束。GK 擅長的整理美學，在此得以充分發揮。深具特徵的正圓形散發強烈的存在感，對於之後日本國內外的景觀設計，也帶來了很大的影響。

業主：東京都

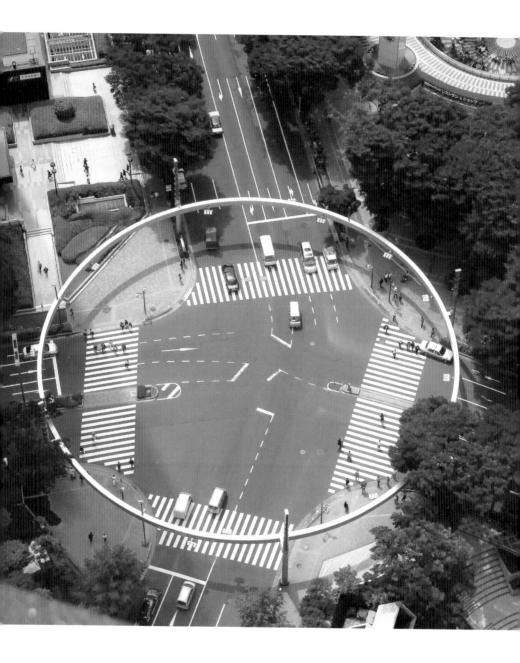

成田特快 E259 系「N'EX」 2009 年
"N'EX" series E259 Narita Express

連接成田國際機場與首都東京的特急列車,是到達日本的外國旅客,最初也是最後搭乘的列車。我們以紅、白、黑這些代表日本的色彩,在各種大小細節,充分展現了「日式風格」。藉此,除了樹立起機場特急路線的品牌形象,同時也讓乘客從這些象徵意象中感受到 「日本」。車廂延續了 JR 民營化以後,首次針對機場特急正式開發的初代成田特快 253 系(1991)之特色發展而來。E259 系導入了新技術,實現過去鐵道車廂沒有的新收納空間,及高質感的空間內裝。這些嘗試都成為日後車廂開發的原點。

業主:東日本旅客鐵道株式會社

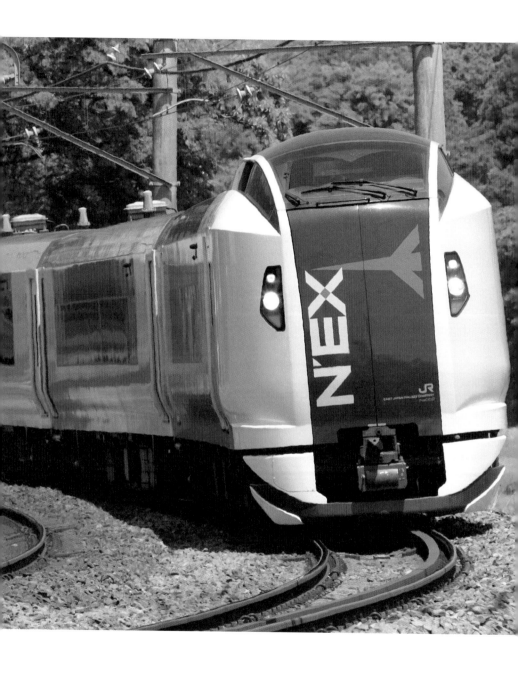

富岩水上遊艇「fugan」2015 年
"fugan" boat for Fugan Suijo Line

「成為富山縣產業展示箱」，這是航行在富岩運河上的觀光船基本設計主題。富山著名的地方產業，有主要用於建材的鋁金屬，還有用於新幹線擋風玻璃的特殊玻璃等。這艘運用了太陽能板的電動觀光船，成為象徵富山產業的設計。船體採用輕量鋁合金，框體結構導入建築的造形語言，擋風玻璃為仿新幹線規格的曲面玻璃。為了明確留下運用地方素材的印象，船體設計銳利而簡單，具備其他觀光船所沒有的象徵性。富岩水上遊艇現在已經成為地方象徵，深受喜愛。

業主：富山縣

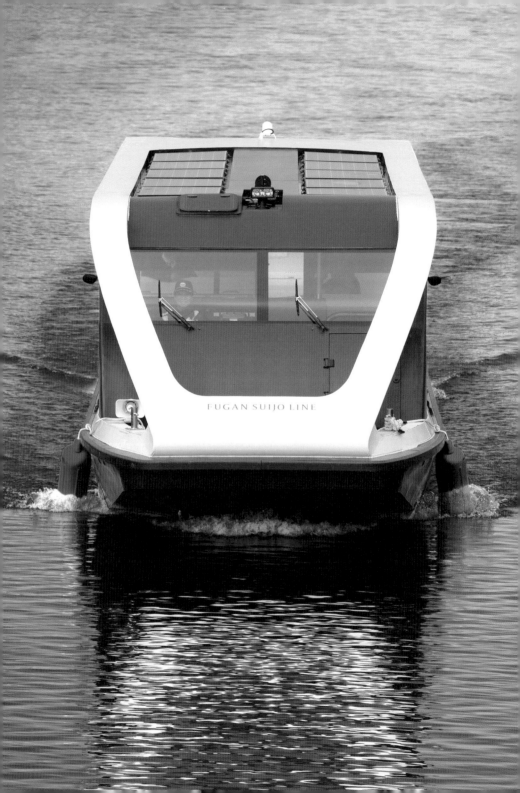

互動數位地球儀
「可觸碰的地球（大型版）」　2001 年
"Tangible Earth (large-size)" interactive digital globe

地球十分巨大，難以靠人的五感來實際感受。這座地球儀是將地球縮小為一千萬分之一後，世界首見的互動數位地球儀。我們運用從全世界收集而來的各種數據，提供一種可感受活生生地球姿態的方式。為了能知道現在地球上發生的各種現象，我們在球體顯示器上展示出空氣汙染物質的移動、地震、海嘯的傳播、地球暖化的變化、鯨魚洄游等各種資訊。另外，我們也運用影像轉換技術和感測器，讓觀眾一邊感受著地球的重量，一邊自由動手轉動影像，隨意欣賞想看的地方。這是一個能將看不見的資訊實際展現的可視化裝置。

合作：竹村真一

二 以人為本

長久以來，都可以聽到提倡人本設計（Human Centered Design）的聲音。但GK早在社會上熱烈討論之前，就將「人」視為設計的基礎。

這可以歸結到GK經常強調的「由物觀心、由人見世界」這句話上。假如物件有心，那麼每個物件都會告訴我們，「人應該是什麼樣子」。GK認為，物件是「具備心性的道具」。物件之心，可以讀出人心中最原初的慾望。認為物中有「心」，也就是認為「道具」知道事物的本質。GK對「道具」這兩個字的解釋，便是從「心」，還有其自立的「物性」等各種次元來思考。

我們設計物件時，首先會從「道具」角度出發來思考，接著站在最後將東西送到使用者手中，「成為被使用的『道具』」的角度思考。在這樣的過程中，作為「產品」的技術層面，或作為一種「商品」的物流層面當然也是必須考量的問題，不過我們永遠會站在使用者的立場，思考「道具（物件）」的本質價值。這種想法也與人本設計相呼應。

現在這種過程不僅套用在單純創造物件上，也同樣能運用在創造事

件或空間，甚至是服務設計上。我們關注人，站在「使用者」的心理需求，思考人的「認知結構」，並且剖析人的「行動」，從而才能看見設計的本質「價值」。這並不是出於特定天才設計師乍現的靈感，而是擁有出色觀察力和創造性思考的ＧＫ集團所有成員共同創造、達成的結果。

JR 東日本車站指標系統標準設計 1988 年
JR East signage planning

在各種路線交錯的車站內，以路線顏色為辨識主體，追求簡明易懂的標準識別系統。標誌計畫中最重要的就是建構系統（標示指引體系）。而其建立的根據就是人們的空間認知。來到剪票口後穿過站內空間／搭上電車／到達目的地後下車／走出站外，我們以這一連串的行動為設計對象。考量站內的空間特性，以路線識別色和出口標示色的黃色為基本，再結合企業識別色綠色，建立起簡明易懂的標示系統。這套標示系統的建構始於人的認知，必須釐清使用者在當場需要何種資訊，將之結構化、擬定計畫。

業主：東日本旅客鐵道株式會社

山手線
Yamanote Line
12

千駄ヶ谷・千葉方面
for Sendagaya & Chiba

中央・総武線
各駅停車
Chūō・Sōbu Line (Local)
11

立川・高尾方面
for Tachikawa & Takao

中央線 快速
Chūō Line (Rapid)
10

↑ LUMINE2 / 2F

御茶ノ水・東京方面
for Ochanomizu & Tokyo

中央線 快速
Chūō Line (Rapid)

← ルミネロ

19:40 Narita Airport 3
19:52 ODAWARA 3

國際線商務艙座椅「JAL SHELL FLAT SEAT」2002 年
"JAL SHELL FLAT SEAT" executive class seat

帶給乘客嶄新舒適體驗的飛機座椅。整張椅座可立體展開，並向前推伸，這種全新發想，讓乘客免除過往因前方座椅往後傾倒所帶來的壓迫感。這是基於人本設計，貼近乘客心理需求的創意所誕生的設計。我們有時可能待在飛機裡超過十個小時，需要有個能自在地工作、觀賞電影、休息就寢的私人空間，特別是商務艙。這張做工精緻的貝殼形獨創設計座椅，正能發揮功效。在民航機中，成為引領商務艙等高級個人化服務的範本。

業主：日本航空

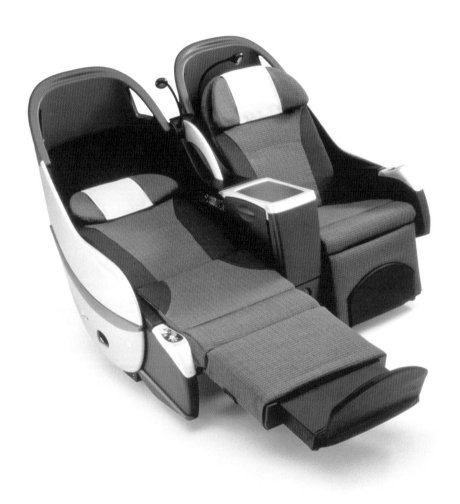

踝足部輔具「GAITSOLUTION Design」2005 年
"GAITSOLUTION Design" for an ankle / foot orthosis

為半身麻痺患者設計的醫療用踝足部輔具。油壓阻尼帶來的順暢滑動，可輔助自然步行。過去的輔具穿戴上後往往會比自己的腳大上許多。因此使用者通常必須購買兩雙不同尺寸、相同款式的鞋子，然後僅各取一隻使用。為了解決使用者這種煩惱，我們從結構和形狀同時思考，用設計工學的角度來開發。在材質上採用鈦金屬和樹脂，追求更輕更薄的輕盈設計。最後成功開發出服貼性高，可讓使用者以一雙正常鞋子即能穿戴的輔具，實現了出於使用者觀點的設計。

業主：川村義肢株式會社

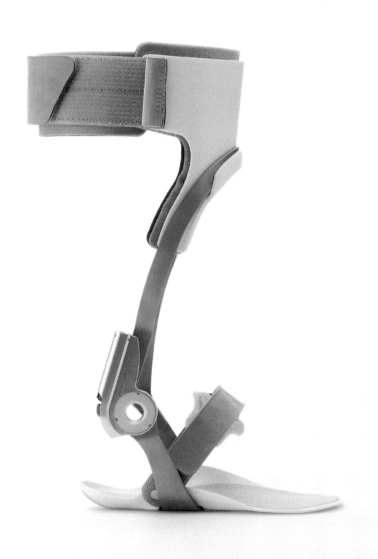

海外家電開發構想 2010 年～

Survey and planning for overseas home appliance development

GK 運用包含設計思考在內的各種開發手法，不斷追求使用者真正需求事物應有的樣貌。這種站在開發上游的策略性過程，往往是我們專案成功的關鍵。在印度市場的家電開發過程中，我們運用民族誌（行動觀察、調查）手法，進行了商品企劃階段的設計。我們在住宅設置定點攝影機，將居住者在家中所有的行動都記錄下來。根據由此獲得的發現，找出使用者自身也尚未發現的新功能或概念。我們也以敏捷的過程進行驗證確認，精選出市場上可接納的關鍵元素，串連到具體的設計上。

渡輪客船「SEA PASEO」2019 年
"SEA PASEO" cruise ferry

連接廣島、吳、松山的瀨戶內海渡輪汽船。在著手設計之前,我們先澈底進行了乘船調查,了解不同使用者的使用目的和狀況,接著運用設計思考過程,以工作坊的形式來推動設計。我們設置了多種座椅,分別因應眺望瀨戶內海美景、小睡片刻、以及需要打開電腦工作等各種搭乘情境。另外在空間設計上,我們也考量到讓個人和團體乘客,都能享受愉快舒適的時光,希望所有使用者都能擁有最自在的時刻。除了外表的美,也追求使用者導向的舒適性,渡輪不僅是一種交通工具,也可以成為讓使用者「想望搭乘」的另一種境界。

業主:瀨戶內海汽船株式會社

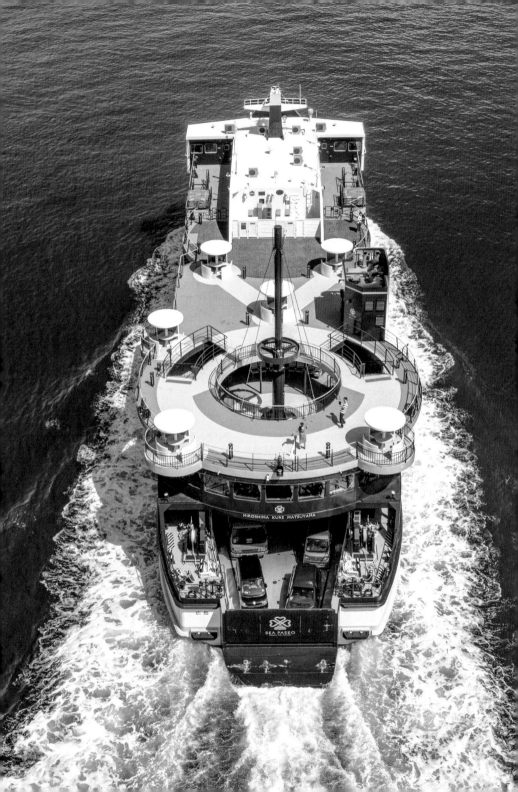

三 傳遞意念

設計師在設計時，會將自己的「靈魂」灌注於眼前所創造的物件上。

這裡的「靈魂」指的是創作者深愛物件的熱切「意念」，同時也是歷久彌新的「造物精神」。另外，設計師也必須投注熱情來體現出物件上的「品牌」精神，用形體來表現物件具備的價值或意義，傳達給使用者。

這種可以稱之為「造形能力」的設計師靈魂，其實並非一朝一夕就能獲得。除了必須熟知設計對象的一切，還必須擁有用近似愛情的心意，全神投入的設計意念。設計師身為創作者的想法，傳達到使用者心中，當兩者的心產生共振現象時，將會誕生「感動」。ＧＫ長年的夥伴——山葉發動機標榜自己是「創造感動的企業」，而我們一路以來也一直支持他們的行動。「感動」是設計師精神透過設計對象與使用者共同擁有後，才會發生的現象。不管是工業產品或藝術作品，原理都是一樣。透過這種對物件近乎執著的意念，我們得以形塑生活文化的品質。無論時代再怎麼演進，熱切的「意念」都始終不會改變。

154

重型機車「VMAX」2008 年
"VMAX" motorcycle

「人機魂源」這幾個字，可以說是 GK 設計機車的基本理念。這也可以連結到
「物中有心」的思想。機車並不是單純的機械。我們將機車視為一個具有生命
的有機體，人與機械是對等且一體的存在。VMAX 是山葉的旗艦車種，也堪稱
是最能象徵「人機魂源」的車款。設計師在其中灌注了諸如金剛力士形象的日
本造形觀，以雕刻的概念來進行設計。對騎士來說，機械不單單是種交通工具，
也如同愛駒一般，是一路相隨的夥伴。因此設計師在每一個機械元件中都投入
了熱切的心意和靈魂，與騎士的靈魂產生出共振現象。

業主：山葉發動機株式會社

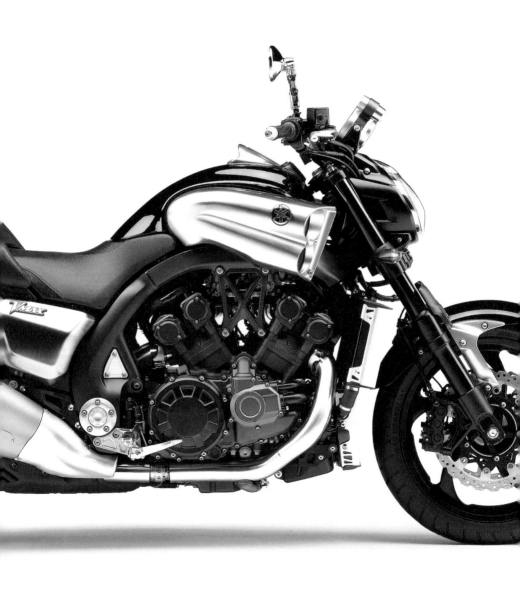

概念機車「Y125 Moegi」2011 年
"Y125 Moegi / Concept model" motorcycle

令人聯想到山葉第一號製品「YA-1」（1955）的「Y125 Moegi」，繼承了山葉的設計哲學，結合輕量又纖細的車體，兼具自行車般輕便風格的概念車。在車展上發表後，連原本不騎乘機車的人都給予莫大的支持。搭載符合世界標準的 125cc 引擎，一公升汽油可行駛八十公里，符合環保設計。在這個注重環境的時代，我們藉由這個作品，向社會傳遞人人都能騎乘的輕巧交通工具所具備的龐大存在感。溫暖與溫柔的造形，帶有情感的氣質，優美和出眾的光朵，表現出超越時代的日本美感。

業主：山葉發動機株式會社

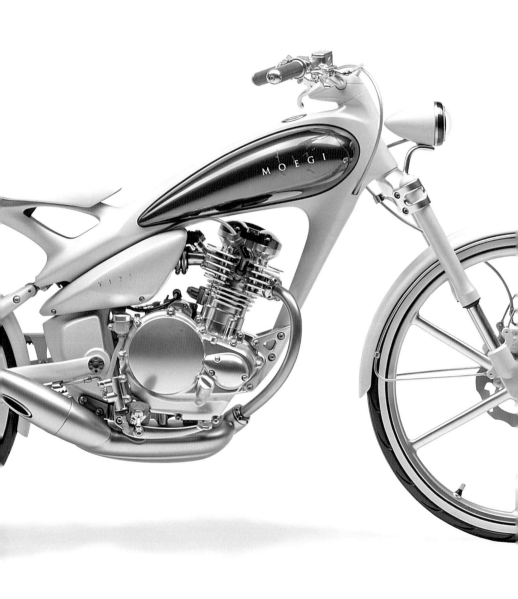

精密零件加工、洗淨一貫作業線 2017 年
The precision parts machining-deburring-washing machine line

杉野機械是超高壓水切割機等工業用機具的頂尖廠商之一,在全世界都享有極
高評價。但是儘管性能優異,過去卻極少注意設計層面,在對製品進行整合性
品牌戰略的道路上走得十分艱辛。我們花了三年多時間,終於取得經營團隊的
理解,認知到「設計並非僅僅講究外觀,而在顧客導向的功能設定和品牌建構
等面向都可發揮價值」。其結果,杉野機械將「設計思考」導入開發過程,成
為「設計經營」的典型案例,獲得高度肯定。這套加工線榮獲了「機械工業設
計獎、日本品牌獎」。

業主:杉野機械株式會社

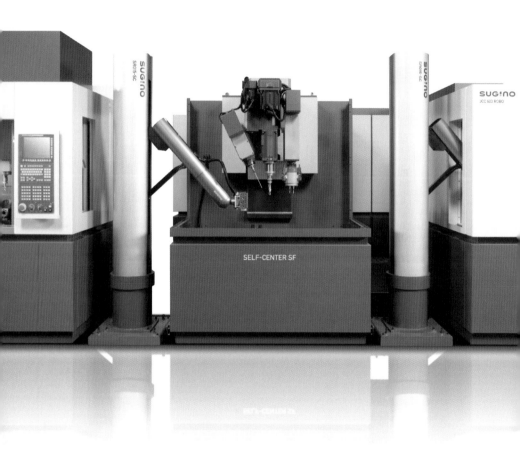

舷外馬達 「F425A」2018 年
"F425A" outboard motor

日本的舷外馬達與相機並駕齊驅，都具備世界首屈一指的水準。其中山葉的舷外馬達全世界市占率數一數二，獲得壓倒性支持。之所以能有此佳績，除了產品本身具備強大推動力的優異性能外，不能不提及透過設計形塑出來的高度品牌信賴感。航行海洋中的船隻引擎問題，有時甚至攸關性命。設計師除了表現出產品的力量，也設計出在汪洋大海中讓使用者能全心交託的強烈信賴感。流麗外觀帶給機體完整的一體感，特殊造型衍生出的明顯光影，表現出山葉一路以來累積的品牌價值。

業主：山葉發動機株式會社

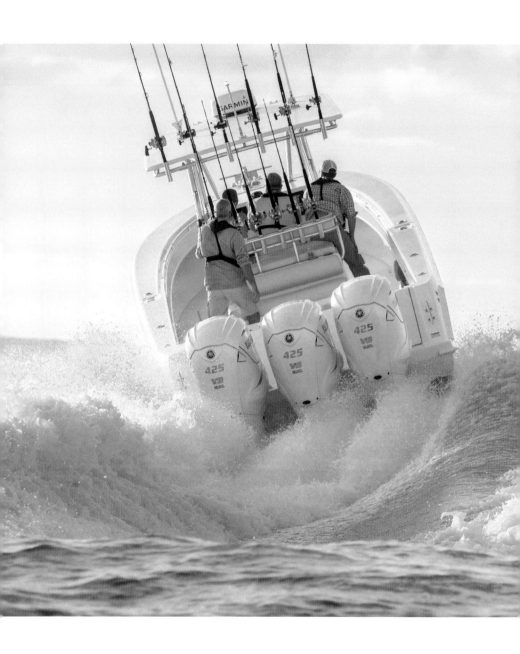

四 創造故事

現在當我們談論物件價值時，「品牌價值」在背後扮演了極重要的角色。人在購買東西時，也同時買下了東西背後蘊藏的「故事」。這些代表了品牌的「故事」，創造出許多傳說。有時候故事可能是由企業或人的歷史所形成。但另一方面，即使是嶄新的設計，也需要賦予其機制和意義，需要新的「故事」。機制可以有多樣可能，這或許可以說是某種始使用者體驗（UX）設計。建構跟物件或空間相關的故事，為使用者提供無形的體驗價值。這時設計對象的「價值」將會出現質變。人們享受這些故事時，除了物件功能等物質價值，更能接收到意義上的價值。

「故事」的產生，可能是因為嶄新機制賦予物件和場域「生成事件」的價值，也可能是在設計對象上創造出新意義、故事，也就是「傳遞訊息」的價值。要讓人對設計對象留下深刻記憶，不能單純進行功能面的設計，必須仰賴「故事」來創造有深度的價值。發想這樣的「故事」，也是一種設計能力。

相伴一生的玻璃杯 2010 年
Eternal Glass for your lifetime

匠師親手打造的魅力，以及承諾破損後寄來碎片，即可免費重新提供商品的終生補償機制，實現了道具和使用者及生產者之間漫長的牽繫。匠師的傳統技術創造出機械生產無法表現的美麗形狀和質感，希望使用者不將其視為單純的道具，而能夠伴隨一生，一輩子珍惜愛用。在道具的背後，蘊藏有「相伴一生」的故事。附加的終生保障機制，讓使用者得以永保回憶。由於這種嶄新的概念，這個產品也成功打入向來視易碎品為禁忌的婚禮回贈品市場。物件中的事件，可以產生新的價值。

業主：Wired Beans 株式會社

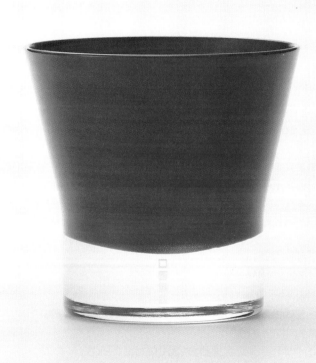

丸之內飯店標誌計畫 2018 年
Signage project for Marunouchi Hotel

擁有將近百年歷史的「丸之內飯店」標誌更新計畫。為了充分運用歷史資產，經營者和員工一同進行了資產的重構。我們設定了「共享季節遞嬗的『日式迎賓』」概念。仿效日本自古以來用四季變化來款待訪客的文化，館內展板的部分結合了藝術作品，依據季節更替，藉此改變飯店空間的表情。即使面對來自海外的常客，也能永遠以嶄新面貌來迎接，員工透過自行更換展板的行為，也能加深對飯店歷史的了解和自豪感。

業主：株式會社丸之內飯店

日本中央賽馬會形象提升計畫 1987 年
Image improvement plan for Japan Racing Association

過去賽馬總是會特別強調賭博的性質，帶有負面印象。但是英國原有的賽馬傳統，是帶有貴族氣息的活動。賽馬原是充滿知性的高格調運動、遊戲，富有健康的形象。這項「形象提升計畫」並不是單純改變商標，我們試圖將賽馬這種行為以及相關的建築、空間都進行一場質性轉換。其中最具象徵的商標，取自疾馳在綠色草原上的美麗馬匹身影。承繼英國精神，將簡明易懂卻又帶有新鮮、親切感的形象視覺化，我們運用「故事」手法，讓日本賽馬轉變為明亮清新的優雅休閒運動。

業主：特殊法人日本中央賽馬會，株式會社博報堂

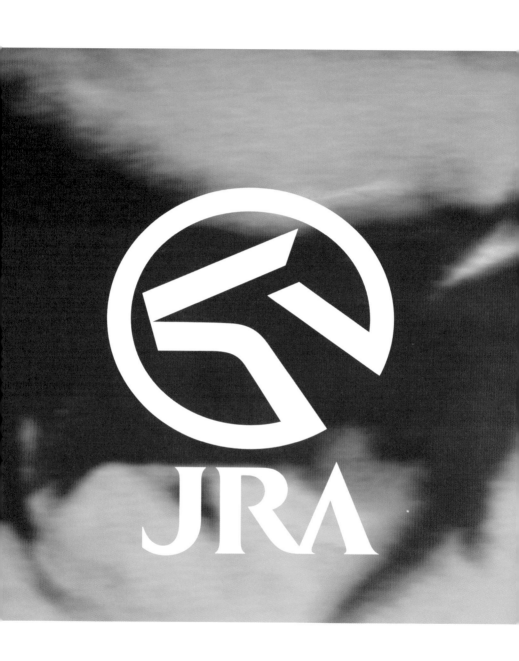

JRA

青花魚片罐頭 「La Cantine」2013 年
"La Cantine" canned mackerel fillets

包裝設計是商品訊息的展現。我們從「在家輕鬆享用法式餐點」的概念出發，以適合搭配廚房和餐桌的西式餐具為概念來設計，打造出新品牌。我們顛覆既有設計，也反轉罐身，在罐底放上高雅法國陶器的圖案，讓青花魚罐頭搖身一變成為高級食材，成功抹除過去這種罐頭的庶民形象。罐頭內也採用不同於一般罐頭的食材，推出包含醬汁在內的一系列新商品，發展出一個新的商品世界。產品銷售通路自此擴及到高級市場和室內裝修用品店，在過去青花魚罐頭難以想像的禮品市場中也大獲成功。

業主：株式會社電通、株式會社 Maruha Nichiro

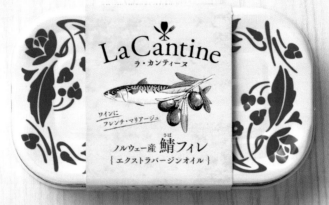

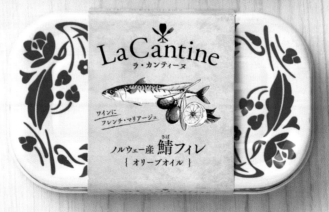

五　改變社會

「設計肩負著社會使命」，我們一直將這句話深深烙印在心上。藝術和設計雖是相近的存在，但就與社會的關係這一點來看，還是有相異之處。藝術的基本是個人透過創造行為來表現自我。即使在照映社會的當代藝術領域中，道理也是一樣。而設計則成立於與社會的契約關係上，在與工業社會的連結上具備極大影響力。藝術作品基本上是獨立個體，而設計對象有時則會成千上萬地提供給社會。由此看來，設計已經背負起對社會的責任。

而比起數量更重大的意義，則是「透過設計能夠解決社會課題」。現在的設計角色已經從二十世紀的造形行為，擴展為二十一世紀的創新計畫。將設計的創造性發想力運用在解決社會問題上，才是現在大家期待設計具備的能力。

其實不待我們回憶起包浩斯，設計的目的原本就在於「建構更好的社會」。這是一種基於對過去的反動向社會的提案。現在我們希望設計能夠解決人類所面對的各種課題。可能是環境問題、如何因應日益激烈的

災害，或者永續城市發展等等，十分廣泛多樣。其中也包含了重構都市基礎建設，「改變城市」的觀點。我們現在需要的並非現代設計理想中的烏托邦思想，而是更貼近現實的因應對策。其中包括運用科學技術提出解方、靠社會機制解決課題，還有促進人類意識改變的啟發運動等，都算是設計的對象。GK長年以來都將這種設計的提案精神視為我們的使命。透過設計創造嶄新「社會價值」，所謂「導正世風」的功能，今後勢必會愈來愈重要。

太陽能充電器「N-SC1 ／ Eneloop」2006 年
"N-SC1 / Eneloop" solar chargel

eneloop 是一種可重複充電一千次以上的充電電池，在其多種應用當中，位居中心的就是太陽能充電器。幾乎毋需報廢的 eneloop，假如能夠不使用外部電源，百分之百以太陽能來充電，那麼將可達到極致的環保設計。象徵力量的金字塔形狀為不等邊設計，可配合太陽位置改變角度。簡單且具機能性的外型與窗邊空間極為協調，幫助使用者在日常生活中提高對環境的意識。這種社會觀點獲得好評，包含太陽能充電器在內的「eneloop universe products」榮獲了二○○七年的優良設計獎年度大獎。

業主：三洋電機株式會社

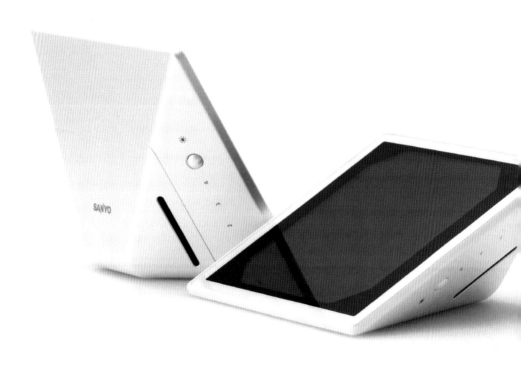

緊急災害用舒適臨時空間 「QS72 ／ Quick Space 72h」2010 年
"QS72 / Quick Space 72 hour" temporary shelter for disaster emergencies

諸如地震等嚴重災害發生時，災後七十二小時的環境將會左右受災者的生存率。
這項產品是可幫助使用者存活三天的臨時空間組合，採用隔熱性高的樹脂製夾
板，輕量且可折疊、不占空間。這些特徵的靈感來自日本傳統的折紙文化，平
時可以攤平輕巧收納，攤開後組裝完成即可產生出立體空間。東日本大地震時
日本紅十字會曾用來當作臨時診療室，之後也轉用為志工中心。使用時根據剪
裁和重組可以有意料之外的用法，透過這個例子也讓我們深刻地體會到，保留
在現場應用的空間，也是針對社會議題的設計極重要的潛在能力。

業主：第一建設株式會社

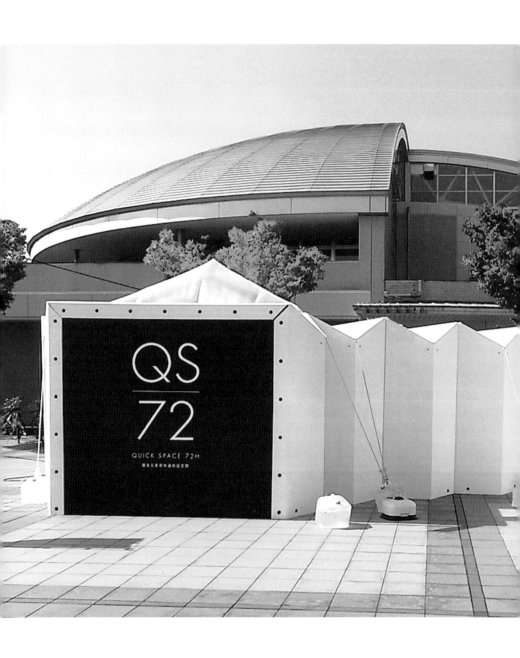

海嘯避難訓練應用程式「逃生訓練」2018 年
"NIGETORE" personal tsunami evacuation drill APP

這個避難訓練應用程式，是預想到未來可能發生諸如南海海溝巨大地震、海嘯災害而開發。運用研究人員提供的高可信度淹水模擬數據，以圖像表現和音效以及播音來了解自己在海嘯來襲時，避難狀況的安全性。這種發生海嘯時的虛擬體驗，可以讓使用者事先學習災害時該有的行動和對策，提高存活率。這是我們與京都大學和防災科學技術研究所共同研究開發，同時也著手進行災害地圖及海嘯圖標的標準化。揭舉「運動、事業、研究」的 GK，將持續積極參與這種因應社會課題的設計。

逃生訓練開發團隊：東大防災研矢守研究室、GK 京都、R2 媒體解決方案、防災科學技術研究所

智慧公車站 1999 年
Intelligent bus stop

運用廣告收益，讓地方政府無需負擔任何費用，即可達到公車站的設置和維持管理的 PPP（官民合作，public private partnership）事業。目前已經成為一種全球標準，日本幾乎所有政令指定都市，都已經在實施 GK 經手的設計。智慧公車站是以柏林市的重劃區為主要設置對象，計劃打造出配備網際網路終端的高度資訊化公車站。屋頂嵌入半穿透性的太陽能電池，可用於照明電源等。以簡潔的外型，追求經得起時間考驗的公共設計。

業主：柏林市，Wall GmbH

道路環境計畫 「御池象徵幹道改造計畫」2003 年
"Improvement of Oike-dori Symbol Road" streetscape project

京都市區最具象徵性的道路「御池通」景觀整頓計畫。透過標誌到道路照明、
紅綠燈、自行車停放設施、公車站、舖石等設計，讓這個祇園祭、時代祭的舞
台上，人的活動跟主要幹道的象徵性能夠兼存並立。設計上活用了格狀道路結
構和京都的空間特性，讓道路照明和紅綠燈、標識形成一體的共同架柱，並且
設計小巧的行人專用照明，以及「十字路標」來顯示與御池通相交的道路名稱
跟現在位置。道路整頓是都市層級的土木計畫，但我們依然從人出發，期待做
出能融入美麗街景，充滿日本風格且細緻高雅的設計。

業主：京都市，日建設計

富山市 輕軌電車相關整體設計 2006 年～
Total design project of light rail transit in Toyama city

富山市由於人口減少及高齡化、依賴車輛的情形愈來愈嚴重，對於交通弱者來說，移動的不自由成為日益顯著的課題。有鑑於此，政府企圖透過以重整公共交通為中心的整體設計，打造出交通更便利的城市。我們完整執行從基本概念到車廂設計、VI 計畫、停靠站等基礎建設，到標誌計畫、色彩計畫、廣宣、廣告計畫、市民參與的機制等，邀請地方政府、企業、市民一起加入，為城市創造新風景。透過這樣的整體設計，輕軌電車成為受到市民喜愛的象徵性存在。認知度提高之後，也有不少外縣市觀光客，刻意來參觀乘坐輕軌電車。開業以來，每年持續創造盈餘，證明了設計的力量。

業主：富山市，富山輕軌電車株式會社（今：富山地方鐵道株式會社）

設計該走向何處

本書中提到了當代日本設計隨著設計思考的普及，也開始將設計與經營連結，另外世界的設計也開始回歸原點、關注社會，企圖走向更好的世界。而在GK的DNA中，我們追求「本質價值」，持續執行由此而生的「設計風格」。在設計面臨的複雜狀況中，GK一直秉持誠摯的目光面對設計。那麼，今後的設計又該走向何處呢？在第五章中，我們將以前面的內容為背景，講述著眼於「Essential Values」的設計該前往的方向，作為「設計的本質」之收尾。

以社會性作為前提

本書中曾經數度提過，透過設計思考事物本質時，絕對不能忘記「社會性」。因為這正是創造「更理想的社會整體性」的骨幹特性。現代設計思想中所確立的「設計社會使命」，在迎接地球時代的現在，再次綻放光彩。距離部分人的自我和漠視開始侵蝕巴克敏斯特‧富勒*（Richard Buckminster Fuller,1895-1983）所提倡的「地球太空船」*（Spaceship Earth）後，又過了一段漫長歲月。此刻，不待回顧智庫羅馬俱樂部*

＊巴克敏斯特‧富勒：美國思想家、設計師、建築師、發明家、詩人。畢生都在尋找能讓人類永續生存的方法。在他共二十八冊的著作中，提出了地球太空船、蜉蝣化（Ephemeralization），協同論（Synergetics），設計科學等用語。在設計、建築領域發明了網格穹頂（Geodesic dome）（又名富勒穹頂）、戴美克斯地圖投影（Dymaxion map）和住宅原型，戴美克森住宅（Dymaxion house）等許多作品。

＊地球太空船：富勒所提出的概念、世界觀。為了討論地球上資源有限，以及該如何適當運用，他將地球比喻為一艘太空船。

（Club of Rome）所提出的「成長的極限」（Limits to Growth）就可以知道，我們已處在一個沒有回頭路可走的局面。聯合國提倡的永續發展目標，真能在二〇三〇年達到嗎？而這些目標真的能夠建立起不悖於經濟原理的社會系統嗎？我們已經生存在一個去除掉設計中的社會性，將無法存活的時代之中。

設計出整合性

我們不斷強調，設計是一種整合。這並不只是因為設計的對象擴及物件、事件，和空間，更是由於「設計能力」必須具備從多樣次元發想的整合性。二十世紀中「物件」和「科技」的結合，開拓了嶄新世界。而已經進入二十一世紀數位社會，將是一個在網路和服務支持下，創造嶄新「事件」的時代。結合經營戰略，這將是以第四次工業革命為前提的設計經營之重要課題。

「物件」指涉的是空間、產品、視覺等具體物品的設計。而前文中也提過，「事件」當中包含了機制、服務、商業模式、社會制度等等。另一

＊羅馬俱樂部：總部設於瑞士的民間智庫。世界的人口呈現幾何級數式成長，相對之下，糧食、資源即使增加也只是線性成長。很明顯地，不久的將來地球社會將瀕臨瓦解，此時需要發起全世界響應的運動，針對資源、人口、經濟、環境破壞等全球性「關於人類根源的重大問題」做出因應，因而成立此組織。一九七二年發表的第一屆報告書中提出了「成長的界限」，獲得舉世關注。

方面，「科技」的意義在二十世紀中期之前，主要指的是物理性機械技術。

但是進入二十一世紀之後，由於數據、網路、AI、機器人工學等的出現，發生了巨大改變。這意味著二十世紀的設計，也就是所謂「d」（小寫 d）的世界雖然與「科技」結合，重心依然在「物件」上。這是因為二十世紀的技術難以擴展到能與「事件」連結。相較之下，二十一世紀的設計是「D」（大寫 D）的世界，我們談論的是由「物件」、「事件」、「科技」所構成的設計。這是因為數位、網路社會這些「不斷變化的科技」，大幅改變了「事件」的創新模式。基於相同的解釋，國家所推動的「設計經營」也催生出「品牌」和「創新」，企圖形塑出不同的企業樣貌。

在「D」時代中，隨著 GAFA 的抬頭，物件的價值相對減少，漸漸難以發現硬體的價值，也是不爭的事實。然而，在真正具備價值的整體生活當中，不能缺乏硬體的「物件的品質」。「物件的品質」除了意指具備足夠機能的品質之外，更需要有作為物件該有的精緻完成度，和帶給使用者滿足的美麗外觀。這也可以說是「物件質感」，或者是狹義上由顏色、形狀、材質所代表的「設計品質」。現在我們已經開始重新肯定硬體的價值，此時或許有必要重新探問：何謂「物件質感」。

192

硬體的復權

當價值觀逐漸擴大，從物件走向事件，相較於以往，物件的品質確實比較不受重視。由於太過重視事件，環看周圍，有不少東西的機制價值獲得肯定，但「物件質感」卻並不高。可是我們偶爾會發現，這樣的物件在社會上依然獲得高度好評。我們甚至覺得，已經漸漸喪失評斷物件的眼光了。假如我們失去了物件中的質與美，也就是硬體設計的品質，那麼真能稱得上擁有富足的生活嗎？

在商務情境中也是一樣，硬體價值不高，那麼創新的機制或商務模式也很難獲得肯定。從前文提及的蘋果產品也可以清楚知道，提高硬體本身的價值，才能帶來成功的保證。

喜歡汽車和摩托車的人，往往會很愛惜自己擁有的這台機械，不管時代再怎麼變化，這種能夠珍愛把玩，享受「擁有的喜悅」都絕對不會消失。對美麗事物的慾望和憧憬，無論任何時代都永遠不會改變。硬體的復權，也可說是一種生活文化的復權，這是極為重要的認知。

當然，我們對價值的認知已經從「持有」轉變為「使用」，現在也已

經來到各式各樣的東西都有可能共享的時代。但即使不是屬於自己的物品，難道我們就會單純因為功能而感到滿足嗎？就算是共享物件，想必也一樣存在希望接觸到優異「物件質感」的感動。雖然社會已經從「擁有的喜悅」轉變為「使用的喜悅」，但也只是享受這些東西的方式改變而已。在生活中，假如失去了對「美感和品質」的追求，是否也代表著失去了文化？

「歸根究底，所謂○○究竟是什麼」，當我們思考一個物件的本質時，物件的姿態本身，便會引導我們找到「本質之美」。這正是我們面對設計時應該為自己揭櫫的目標。美可以支撐大眾的「生活品質」，創造企業的「識別」，進而「形塑文化」。

造物文化的「硬體復權」，同時也是創作者和使用者「心」的復權。工藝家灌注自我「靈魂」創作作品，交給使用者。這時候將會產生精神的共振現象，讓使用者覺得感動。當接收者感受到作者的心意時，人將可以在茶碗中照見宇宙。

現今的工業設計中，設計師與使用者之間要存在這種藝術性關係，

194

或許並不容易。但是設計師除了是產業人，也必須是文化人。在創造物件的社會性關係中，設計師的目光應該望向不能被遺忘的價值。這時讓我們回想起莫里斯提倡的「藝術與工藝運動」，這並不是一種時代謬誤，讓物件映照出「心性」，原本就是設計師應有的能力。

前往「心」的時代

當我們確認設計從過去到現在以及未來的定位時，在討論「物件」、「事件」、「科技」之前，或許應該先重新探問「心」的存在。「心」包含了造物精神、感動創造，甚至倫理和人類之愛，範圍相當廣泛且深奧。

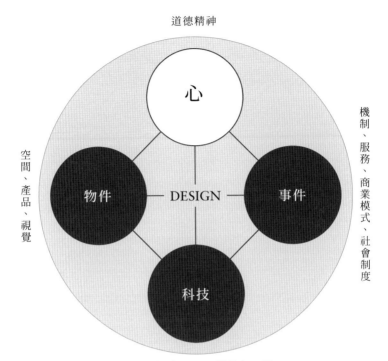

道德精神

心

DESIGN

物件　　　　事件

科技

空間、產品、視覺

機制、服務、商業模式、社會制度

數據、網路、AI、機器人工學

連接心靈的二十一世紀設計

設計並非只能靠「物件」、「事件」、「科技」這三種元素才能產生。在今後日益數位化、AI 也逐漸進步的社會中，關注「心靈」的目光或許才是最重要的。

據說二〇四五年時，AI的能力將會超越人類。這種轉變稱之為奇點（Singularity），現在我們已經在各種不同的生活場景中看見其徵兆。

如同第一章「逐漸擴大的設計」所述，AI與大數據相連結，企圖從各種現象中導出最佳解答。這無疑是一種巨大的變化。大數據和AI可以在一瞬間完成過去必須耗費大量勞力提出的假設。藉由遠比人類更精細的分析，或許可以找到有別於以往的嶄新關係。這對設計的世界也帶來莫大的影響，因為「提出假設」是設計中極為重要的功能，而大數據和AI都很擅長提出假設。今後在解決各種問題、建構戰略，還有預測未來上，一定都會開啟一個全新的世界。

在這種時代中的設計，會由科技來掌控一切嗎？不，我們不能忘記很重要的一件事。那就是「AI和大數據並不具備心靈」。AI擅長的是從龐大數據中，讀取到具特徵的趨勢，據此預測接下來會發生的事。過去靠人類的勞力，很難達到這種複雜的分析。AI和大數據的功能固然出色，但也僅止於對過去發生的事件進行詳細推論。「大數據和AI」或許畫得出形似梵谷的圖畫，也寫得出類似川端康成的小說，但是究竟能不能誕生出全新的藝術，就是一個疑問了。現在我們對於積極運用新工

具在設計上，毫不遲疑。可是另一方面，我們也必須深思，什麼才是唯有人類才能辦到的事。無論今昔或者未來，設計都同樣是種「為人類創造更好生活和世界的行為」。正因為如此，本於自己的「心靈」提出創造性假設，一定會變得愈來愈重要。屆時，「心靈」在「物件、事件、科技」支撐下，創造出新價值的關係，想必會更甚以往。不，應該說如果不是如此，就稱不上是為了人而存在的社會。

想到「物件」和「心靈」相連時，我們可以知道其中將會產生出與物件相接時的「感動和喜悅」。這是造物中「心」的復權。這一點如同前文所述。

那麼什麼是「事件」與「心」的連結呢？或許就是當我們用「心」來打造提供給各種人的機制或服務時，人們可以獲得共鳴、喜悅，以及心靈的平靜。這有點像「祭典」、「福祉」，也可能是一種「政治」。而當「科技」和「心」連結之後，將可以看到各種以人為本的社會基礎建設和生活支持系統的出現。這些都可以帶給人類世界安心和安全，提供更加方便的社會系統，以創造出生活整體的舒適性。從支撐日常生活各種行動的衣食住，到交通、能源等基礎建設，在精密資訊之上建立多樣的社會基

礎。而最重要的就是，這些必須是「為人而生的科技」。

由此可知，所謂的「心」，兼具深植個人內在的「情感層面」，以及本於社會倫理的「道德層面」兩種意義。今日當我們執行設計時，必須要在這兩種層面的設計上找回「心」才行。

用「心」來進行社會整體的設計時，可以透過「心」，創造出未來的新價值。這就是我們所謂「Essential Values」最重要的態度。當我們以GK「物中有心」的思想作為背景，企圖設計事物的本質時，其中一定有「心」的存在。設計需要「心」，這也意味著，我們企圖重拾設計的文化意義。假如不以「心」為中心來思考設計，那麼將永遠無法迎接下一個時代。

思考商業模式時也是同樣的道理。現在我們已經了解到，社會上所提倡的SDGs並不只是一種道德上的宣示，而是商業與社會正義的連結。同樣地，「心」與商業連結的時代終將會到來。我們要求設計具備社會性的同時，也追求人性的復權，在這樣的前提下，不包含「心」的商業模式，究竟還剩下多少價值呢？

二十一世紀這幾個字，早已不用來指稱燦爛的「未來」。但是一個連結了「心」與「設計」的社會，或許才是我們一直想望的真正未來。在「物件、事件、科技」的前方，不能缺少與「心」的連結，我們相信，這才是創造「設計的本質」正確的姿態。

後奇點社會該具備的能力

最後我想為各位介紹一九八二年 GK 提案的「看不見的城市」，說明我們對未來的展望。這是我們在行動電話尚未問世的時代，就已經提出的「超高度資訊社會提案」。

看不見的城市，如同字面，有許多東西在這個城市裡都隱而未顯，而這樣的社會跟我們今天所想像的近未來社會，可說極為相似。這是一種徹底透過數位網路來連結整個社會，已經不再需要「聚集群居」都市的未來想像。人類將不再需要如同二十世紀般為了勞動而移動，只需要因追求人與人之間直接的交流而移動。這樣的社會中已經不存在所謂的大都市，大家都散居於山岳都市中。人們擁有可穿戴的資訊裝置，共同居

住在所有空間都化為資訊媒體的地方，實現了「即使孤獨也不寂寞的社會」。在這裡，人的「心」是「自律的個體」，與「同樂的群集」處於對極。每個人都極度自律，藉由同樂來分享生之喜悅。這跟哲學家伊萬‧伊里奇（Ivan Illich, 1926-2002）＊所提倡的「共生共感的社會」＊（convivial society）也很相似，是個強調心靈富足的社會。

下文引用自ＧＫ社刊《ＧＫ報告》（二○一○年九月）。

看不見的城市留給我們的東西

距今二十七年前（一九八三年），剛進入憧憬的ＧＫ後不久，我開始第二度挑戰「每日－Ｄ獎」。我們慣稱為「每日大賽」的這項比賽，是由每日新聞社主辦的國際工業設計大賽，也是眾所周知的設計比賽頂巔。ＧＫ集團在草創時期也曾經數度連續獲得特選的榮耀，留下讓ＧＫ之名廣為人知的一段歷史。我從學生時代就經常出入ＧＫ，自然也深受影響。在學期間，曾經以「小池組」的名號，找了主修產品設計的六個同學組隊，報名每日－Ｄ獎。

＊伊萬‧伊里奇：出生於奧地利維也納的思想家，於宗座額我略大學學習神學和哲學，為天主教神父，一九六九年因與羅馬天主教會衝突而還俗。之後他展開對學校、醫院制度等工業社會的批判。他的議論對教育、醫療、環保運動、電腦技術等許多領域都帶來影響。

＊共生共感的社會：一個得以無損於人類原本特質，在與他者和自然的關係中享受自由，將創造性發揮到最大限度的社會。不隸從於技術或制度，而是讓技術或制度為人服務，他提倡這樣的社會並不是烏托邦。

當時我們連日滔滔不絕地反覆討論，竭盡全力準備，卻還是落選。看到失落沮喪的我們，身為評審、同時也是我們的大學指導老師說：「等你們出了社會，就會知道自己為什麼落選。」現在回頭想想，我們的作品過於想統整六個人的意見，導致結果太過平庸、不過不失，更重要的敗因是我們在造形上的修練不足。之後六個同學紛紛走上不同的道路，但是由於我們的報名，隔年每日大賽開始針對學生設立了獎項。

之後我進入ＧＫ，雖是公司的新人，卻能再次挑戰每日ＩＤ獎，實在是難能的寶貴機會。完成繁忙的日常業務之後，每天晚上準備比賽資料直到深夜。帶著「這次勢在必得！」的強烈決心，挑選了日本電信電話公社（今：ＮＴＴ）出的課題。主題是「連接人與人、心與心的 Human tele-community」，必須設計出「迎接邁向二十一世紀的高度資訊化社會，能傳遞『心』聲、擺脫『孤獨』的電訊溝通方式」。對於這個題目，我們提出了「Invisible City・看不見的城市」這個答案。

「看不見的城市」是針對一個超高度發達的資訊社會，做出「都市、住宅、道具、精神」等各方面的提案。在這個城市裡，移動的意義已經改變，人們不需要居住在固定的都市中，都化為「資訊遊牧民族」，從土地上獲得

解放。這裡的人住在成為高度資訊裝置的「庵」當中，身上是穿戴式的資訊設備。在這種方式下得以獲得「雖是一個人卻又不是一個人」的精神性，獲得真正的自由生活。這是我們龐大壯觀的構想。這不僅是一項產品的提案，更是「連接道具和精神的提案」。

看不見的城市（1983）

第 30 屆每日國際工業設計大賽，提交模型

主題 「工業設計的新世界／物件與環境的未來樣貌」

日本電信電話公社（今：NTT）課題／主題為連接人與人、心與心的 Human tele-community

超高度資訊網路社會中，「自律的個體」與「生命的同樂」。跨越「都市、住宅、道具、精神」

四個象限的概念模型，以山岳都市來表現從土地獲得解放的高度資訊都市，另外還象徵性地呈

現出資訊的庵，穿戴式資訊設備，還有連結其間的精神世界。共同提案人：森田昌嗣

據說，這件作品在每日I-D獎的評審會上掀起一陣騷動。評審團意見兩極，一邊以五位海外評審為核心，認為應「強力推薦為特選」，另一方面則是出題的企業方特別評審，表示「難以理解」。結果主辦單位因「不能挑選出題企業『無法給予評價』的作品」，判定「落選」。獲得特選第二名的是「運用魔術鏡得以四目相對交談的視訊電話」。

雖然再次落選，但我心裡對這個結果卻很滿足。這個提案原本就是一種「不是特選就是落選」的大膽挑戰，能夠做出超乎評審想像的提案，這份滿足感已經讓我心中十分暢快。

之後每日I-D獎將重任交給國際設計交流協會在同一年（1983）開辦的國際設計大賽，光榮謝幕。不過這項國際設計大賽也因國際設計交流協會的解散（2008）而告終。有趣的是，我擔任了這最後一場比賽的評審，其中的緣分實在不可思議。學生時代曾經對我說「以後你自然知道」的恩師，也已經先去了另一個世界。

光陰飛逝。「看不見的城市」之後又過了二十七年，我們是否看到了一個超高度資訊都市？從某個層面來說，運用數位、網路的生活行為，確實跨越了時空。Google成為「第二個神」，網際網路也是我們生活中不可或缺的存在。我

們可以在家中享受3D影像，就連身體行為都可以透過Wii Fit等數位裝置體驗。攜帶式個人裝置從iPhone 4之後開始實現了視訊通話的夢想，朝更高功能、更小型化的隨身物件發展。這些全都是在「看不見的城市」中預測的未來。

然而，活在現在的「資訊遊牧民」，擁有富足的心靈嗎？表面上看來，確實達到了「一個人也可以活得不孤單」這個理想。可是另一方面，社會上也出現諸如「秋葉原事件」的凶手般，只能生存在網路中的人。其中也產生了諸多數位溝通的扭曲造成的悲劇。在「看不見的城市」中，除了將數位溝通的可能性發揮到極致，卻也同時提倡人與人直接交流空間的重要性。我們將「生命同樂」的場域，定位為最高階也最重要的都市元素。

無論將來時代如何變化，應該不會有從耳朵長出天線、身穿頭罩和穿戴式電腦武裝，這種人機合體的「賽柏格」占據街頭。因為潛藏在我們身體裡的「內在自然」一定會抗拒這個結果。當我們思考溝通時，無法忽視Intangible（非接觸式）的數位溝通。但在此同時，也絕對不能忘記Tangible（接觸式）溝通的價值。因為這才是人類這種生命體最根本的部分。而這最終也能給我們帶來「心靈的寧靜」。思考道具的未來時，我想這種身體感，今後在各種方面將會愈來愈重要。

距離撰寫這篇文章，又已經過了十年有餘。將近四十年前對未來的預測，其中的想像現在幾乎全都成真了。之後我也有緣參與NTT移動通訊機器的未來預測，提出了現在智慧型手機的原型。另外也經手了最初的普及型行動電話NTT803型等所有初期的呼叫器和行動電話原型。其中我負責的當然是硬體設計，但我總會意識到新的生活道具出現會對人的生活、心靈帶來什麼樣的變化。在不斷前進的時代中，我們沒有遺忘人類原有的禮俗文化。但是儘管我們如此憂心，社會卻已經超越人的感性，不斷進化。

時代終於追上了看不見的城市，可是即使處於從第四次工業革命走向奇點的狀況，我們對「心」的想法依然不變。如同本書至今所述，現在已經是個設計與商業連結的時代。而現在的商業模式不能不具備地球規模的社會視野。此時此刻，設計將再次追求蘊藏於原點的「更理想的社會整體性」，希望實現一個「有心的社會」。

我們應該認知到，設計在「物件、事件、科技」之前，先要尋求與「心」的連結。這是超越時代的價值，如果設計持續要以「Design for a Better World／為了更好的世界而設計」為目標，也必然會回歸到這個

208

根本價值。

我們倡論「物中有心」，凝視「人心」，以設計建構「更好的生活和社會」，開創明天。

我們深信，如此「設計的本質」，才是我們該指向的目標。

結語

「設計肩負著社會使命」，這句話出自我的恩師小池岩太郎。他還以「愛」這個字來表現設計。這裡所說的「愛」，從對人的體貼，一直到對社會、對人類的愛。

小池最得意的門生榮久庵憲司設立了GK（Group of Koike），提出「物中有心」的說法。他認為「道具＝物件」的良心，可以開拓出更好的世界。這種想法不僅適用於以物件表現為對象的設計，同時也是企圖尋求人和物件及社會最佳解的整體設計，與小池的思維有貫通之處。

在高中的圖書館裡，我遇見了榮久庵的著作《工業設計》，自此開啟了一個新世界。之後，我成為接受小池教授最後薰陶的學生，自然而然地敲開GK之門。光陰荏苒。我帶著小池的「愛」和榮久庵的「心」這兩種思維，跟GK一同走在設計之路上。

現在的設計正面臨著巨大變革。設計的意義和功能都更加延伸擴大，建構出物件與事件的動態關係。在這其中，GK期許自己永遠是個不斷革新的運動體。值此轉換期，我們認為有必要重新探討「何謂設計」的

210

意義。觀察設計諸相，透過 GK 的活動來思考「設計的本質」。畫家高更曾經遠離歐洲，在大溪地畫下他的代表作〈我們從何處來？我們是什麼？我們往何處去？〉（Where Do We Come From? What Are We? Where Are We Going?）。我也經常自問這個根源問題。「設計從何處來？設計是什麼？設計要往何處去？」出於這樣的想法，我提筆寫下本書。

當工業社會開始擁有「良心」，解決地球問題成為設計的使命時，設計必須要專注地凝視著「心」。除了是倫理上的心，也不能忘記人心內在共振的「意念」。這也可以連接到小池的「愛」和榮久庵的「心」。設計已經從物件擴大到事件，此路前方，設計將再次迎接探討設計原點的時刻。

就在本書執筆尾聲，發生了新冠肺炎這場遍及全球的瘟疫，全世界的人都窩居家中，社會系統停滯凍結。二十世紀建構起來的現代資本主義傾頹，集中於大都市的社會模式也宣告終焉。接下來的社會，令人想起看不見的城市，一個由數位網路所聯結，由「自律的個體」所創造出來的社會。無需挑選居住的地點或時間，超越時間和空間的都市概念。後疫情的世界裡，是否會出現近似看不見的城市中，人心互相連結的理想社會？這樣的未來，在疫情問題之前，社會已經出現龐大改變的預兆。

就要寄託於肩負社會使命的設計力量上。

本書付梓之際，我由衷感謝水野誠一與谷口正和兩位在我猶豫是否要出版時給予的鼓勵。如果沒有兩位的建議，想必難以做出這個決定。也要感謝在執筆過程中耐心陪伴的Japan Life設計系統長谷川千登勢和緒方浩二。另外，對於提供資料的GK設計集團成員，以及協助編輯設計和內容確認的GK Graphics木村雅彥，也要在此致上我的謝意。

最後我想藉此機會告訴各位，GK設計集團一路以來，都標榜著我們擁有的組織創造力。但這條燦爛的道路，除了集團所有成員的努力，更是由遠遠超過現職員工的前輩，以及願意理解、支持我們的家人所共同鋪設出來的。謹在此向各位上深深的感謝。我也要在這裡向陪伴支持我的人生伴侶，說句由衷的感謝。

田中一雄

212

作品展廊：GK 設計機構內一樓

田中一雄

株式會社 GK 設計機構董事長兼總經理 CEO

公益社團法人 日本工業設計師協會理事長
公益財團法人 日本設計振興會優良設計會士（Fellow）
WDO（World Design Organization）區域顧問
Red Dot Ambassador, Germany
技術士（建設部門／建設環境）
名譽博士（Doctor of Letters）Aleenkya DY Patial Univ., India
（截至 2020 年 9 月）

一九五六年　出生於東京

一九八一年　東京藝術大學美術學部設計科設備設計畢業

一九八三年　東京藝術大學研究所美術研究科設計專攻碩士課程首席畢業

　　　　　　進入株式會社ＧＫ工業設計研究所

二〇〇〇年　財團法人二〇〇五年日本國際博覽會協會

　　　　　　愛・地球博覽會　標誌、裝置總監

二〇〇七年　株式會社ＧＫ設計機構董事長兼總經理

　　　　　　國際工業設計協會（icsid／今：ＷＤＯ）理事（～2011）

二〇一六年　財團法人台灣設計研究院國際設計顧問

二〇一七年　經濟產業省、特許廳「思考產業競爭力與設計研究會」委員

　　　　　　擬定《「設計經營」宣言》核心成員

株式會社ＧＫ設計機構

〒171-0033東京都豐島區高田 3-30-14 山愛大樓

Telephone 03-3983-4131 Facsimile 03-3985-7780

http://www.gk-design.co.jp/

215

《設計的本質》デザインの本質

作者　　田中一雄
總策劃　范成浩
譯者　　詹慕如

堡壘文化有限公司　雙囍出版
　總編輯　簡欣彥｜副總編輯　簡伯儒｜
　責任編輯　廖祿存｜行銷企劃　曾羽彤｜
　裝幀設計　朱　疋

國家圖書館出版品預行編目 (CIP) 資料

設計的本質 / 田中一雄著；詹慕如譯 . --
初版 . -- 新北市：遠足文化事業股份有
限公司雙囍出版，2022.05　面；　公
分 . -- (設計思考；1)
譯自：デザインの本質
ISBN 978-626-95496-7-2 (平裝)
1.CST: 設計 2.CST: 文集
964.07　　　　　　　　　111002649

出版　堡壘文化有限公司 雙囍出版
發行　遠足文化事業股份有限公司（讀書共和國出版集團）
地址　231 新北市新店區民權路 108-2 號 9 樓
電話　02-22181417
Email　service@bookrep.com.tw
郵撥帳號　19504465 遠足文化事業股份有限公司
網址　http://www.bookrep.com.tw
法律顧問　華洋法律事務所　蘇文生律師
印製　韋懋實業有限公司
初版 2 刷　2024 年 02 月
定價　新臺幣 480 元
ISBN：978-626-95496-7-2
EISBN：9786269590742（PDF）　9786269590759（EPUB）

有著作權　翻印必究
特別聲明：有關本書中的言論內容，不代表本公司 / 出版集團之立場與意見，文責由作者
自行承擔

有著作權　翻印必究
特別聲明：有關本書中的言論內容，不代表本公司 / 出版集團之立場與意見，文
責由作者自行承擔
DESIGN NO HONSHITSU
Copyright © 2020 KAZUO TANAKA
All rights reserved.
Originally published in Japan by Life Design Books.
Traditional Chinese translation rights arranged with GK Design Group
Incorporated
through AMANN CO., LTD.

U0009768

僅以本書獻給在天上守護ＧＫ的榮久庵憲司